Beyond The Dream

永遠高唱我歌・家駒30

目錄

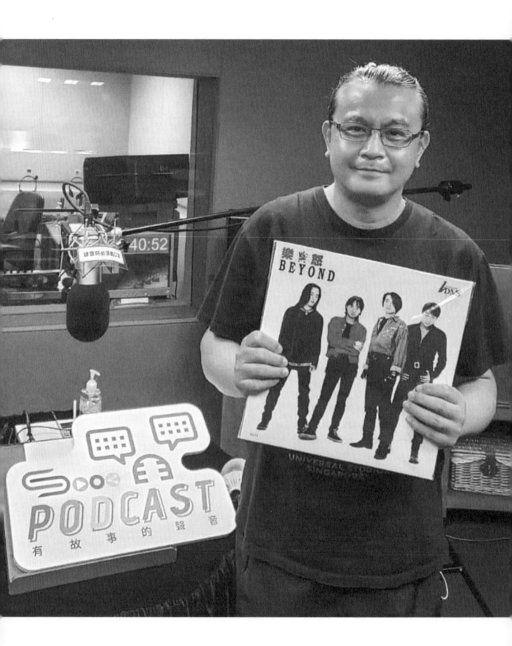

作者：Leslie Lee

一聽 Beyond
一世 Beyond！

衷心感謝大家支持！一起去紀念 Beyond 40 週年，一起去懷念家駒 30 週年。這種複雜的情懷，就像六月天一樣，相信只有同樣喜歡 Beyond 的歌迷才會明白。這本書誕生的原因之一，希望藉著這個平台，和大家一起回顧過去。

你是如何喜歡 Beyond？你是如何欣賞家駒的才華？你聽 Beyond 第一首歌的名字叫什麼？你第一場聽的 Beyond 音樂會是哪一年？你第一次見到家駒有何感受？

我一直沒有忘記，不能遺忘怎可忘記。不過眼見我們的下一代，除了《海闊天空》、《光輝歲月》這些耳熟能詳的歌曲外，其他的歌曲、背後的故事、當中的訊息，隨著時間的洗禮，隨著時代的巨輪，將漸漸洗滌漸漸壓碎？

BEYOND THE DREAM —— 永遠高唱我歌．家駒30

如果沒有一些白底黑字的文章，一五一十記錄下來，淡忘的只會越來越多，那麼更不要談什麼薪火相傳了！這本書的重點，我偏向撰寫家駒，因為 Beyond 的起源，一切正是由家駒開始。

如果你想了解 Beyond，必須先了解家駒、了解他的想法、了解他的信念，你自然會更加了解 Beyond 的一切！

除此之外，早前我亦專訪了不少與 Beyond／家駒密切的朋友及音樂人，從他們口中讓我們更清楚知道，家駒是一個怎麼樣的年輕人。家駒曾經存在過，就算他離開了，但他的影響力，一直影響著世人。

這本書出版的原因之一，就是想和大家回顧過去，同時亦都一起展望將來，透過家駒不死音樂精神，透過 Beyond 與時並進的歌曲，透過我們這班仍然熱愛 Beyond，仍然熱愛生命的樂迷，將Beyond 的火把傳遞給下一代。

006

我已經準備好，大家準備好未？

♯謹將此書獻給天上的家駒，祝您愉快！

PS. 書中提及五子四子三子時期，年青樂迷未必太清楚時間軸，但不打緊，只要清楚重點在那裡已經足夠。

PS. 華人社會普遍將自己的作品謙稱為「拙作」，但我一定不會這樣說，因為這本書是我嘔心瀝血、翻查很多資料、憑著很多記憶撰寫出來，必定是將最好的呈獻上來。

PS. 是不是佳作，不如由你們定奪。不過書中重點所傳遞的訊息，永遠只得一個，就是：一聽 Beyond 一世 Beyond！

繼續 Beyond 精神

1980 年代後期，我第一次見到 Beyond，他們是我工作的唱片公司的樂團。他們的溫文低調和對社會的關心，與一般的樂團不一樣，給我留下深刻的印象。

2000 年代後期，我第一次見到 Leslie，他是我工作的廣播電台廣播訓練班學員。他的溫文低調和對社會的關心，與其他的同學不一樣，亦令我留下深刻的印象。

Leslie 第一系列的電台節目，很震撼很感動，他訪問一個因交通意外昏迷的 Beyond 歌迷，後來聽 Beyond 的歌而醒過來。另外，又訪問曾跟黃家駒彈結他的學生，彈出他對師父的真心話。訪問人訪樸素又多面，從不同歌迷角度看 Beyond，而不是他自己的看法。

最近，Leslie 的一系列電台節目，很有心很有情。訪問不同的

獨立樂隊組合，讓大家認識他們。也為獨立樂隊組合搞音樂節，讓大家聽見他們的音樂。繼續 Beyond 精神，讓類似 Beyond 的新樂隊組合，有機會曝光被欣賞。

Leslie 出書了，很努力很創新。他擁有的資料，他認識的人脈，他聽過的故事，都濃縮在這本書裡。沒有評論，沒有炫耀，每一篇都是娓娓道來。

期待閱讀這本書，期待閱讀高大威武很男人 Leslie 溫柔的一面。

麥之華
資深傳媒人

Beyond 永恆的追隨者

Beyond，一隊不朽的香港經典樂隊，影響力遍及亞洲，歷久不衰。

我曾經在日本街頭聽過一個日本人用不純正的廣東話唱出〈光輝歲月〉。我不清楚歌者是否明白歌詞的內容，只是從他的眼神和投入的歌聲中，了解到他對 Beyond 的熱愛。日本人尚且熱情如此，又何況是更容易接觸到他們光芒的香港樂迷呢？Beyond 和家駒，就是我們這一代香港人共同的美好回憶吧！

Leslie，一個追隨 Beyond 三十多年、盡心盡力的忠實樂迷。從認識 Leslie 開始，一直看到他在電台、雜誌、社交媒體談及 Beyond。這些年來，他花費大量人力物力，組織各類相關的活動，不遺餘力地為大家介紹 Beyond 和樂壇各個新單位。近乎每一次，我接觸到 Leslie 的時候，他都是在考慮怎樣可以加強力量，為

Beyond，以至整個香港樂壇多出一點力。我一次又一次地詫異於一個人為偶像付出的努力、毅力，竟然可以達到這個地步。

當知道 Leslie 要出版這一本書，我便已經開始期待了。一個追隨 Beyond 大半生，生命和 Beyond 糾纏在一起的樂迷，到底是如何走過和這隊樂隊密不可分的幾十年呢？當初 Beyond 又是如何吸引這個忠實歌迷的呢？Leslie 訪問的各個音樂人，眼中的 Beyond 和家駒又是怎樣的呢？我相信各位讀者，也一定很想知道吧？

詩詞

香港填詞人

發揚家駒精神

Leslie Lee 是一位狂熱的 Beyond 粉絲，他不只被動地聽歌，還繼承了家駒的精神，並努力地以不同的方式把這種精神推廣出去，推廣的形式包括舉辦致敬音樂會、身體力行地以 Beyond 義工隊的名義進行社會服務等。

2023 年是 Beyond 成立 40 周年的日子，也是家駒逝世 30 周年。我和他不約而同，都在這年推出關於 Beyond 的書籍。雖然主題相同，但是大家的定位卻不一樣。Leslie 的《Beyond The Dream —— 永遠高唱我歌・家駒 30》記錄了他在電台 Beyond 節目對多位重量級音樂人的訪問，把這些討論和對話輯錄成冊，並向讀者有系統地展示，實在是一件叫人期待的美事。除了名人專訪外，這本書亦分享了 Leslie 聽 Beyond 的經歷，這是作為一個資深 Beyond 樂迷對 Beyond 最真誠的致敬。此外，書本更精要地介紹 Beyond 家駒時期的專輯，給新一代樂迷參考。

除了推出 Beyond 相關的書籍外，不少紀念 Beyond 的活動也正在密鑼緊鼓籌備中，我倆也以不同的身份參與在其中，請大家拭目以待。

《Beyond The Dream － 永遠高唱我歌‧家駒30》是 Leslie 過去三四年 Beyond 電台節目的精華，也是他的心血結晶，值得一讀。本人誠意推薦。

填詞人、樂評人、《踏著 Beyond 的軌跡》作者

關栩溢

Beyond 和家駒 把我們連繫

認識 Beyond，要追溯到我中學四年級的時期，記得坐在我身旁的男同學，說要借兩盒卡式帶給我聽，那就是 Beyond 的《阿拉伯跳舞女郎》和《現代舞台》，誰料到一聽之下，便愛上了三十多年！

記得《re:spect 紙談音樂》雜誌在 2013 年，為紀念家駒離開我們二十週年，我們舉辦了首次「respect 家駒音樂會」，後來得知當年亦有一個由一班資深 Beyond 樂迷舉辦的紀念音樂會，但在那一刻，我和 Leslie 是互不認識的。

直至 2015，從音樂朋友介紹下認識了 Leslie，更邀請我參加了他們在九龍灣 Music Zone 舉辦的音樂會，從那年開始連續幾年，都會跟 Leslie 和其他 Beyond 樂迷在六月相聚，雖然大家可能只會一年見面一次，但感覺跟彼此已經很熟絡，音樂就有着如此的魔力！

幾年前，得知 Leslie 還加入了網上電台 Soooradio 當上主持人，開辦節目《一聽 Beyond 一世 Beyond》，邀請了多位嘉賓接受訪問（包括我），暢談各人眼中的 Beyond。我還有幸邀請到他在《re:spect 紙談音樂》雜誌中把節目內容作文字連載，使大家除了可以聽得到、還可以看得到和觸摸得到！

眼見 Leslie 在這十年間為 Beyond 付出了無私的貢獻，絕對稱得上頭號粉絲這個名銜。今次還把所有內容輯錄成書出版，作為傳媒工作的我一定百分百支持。希望聽過 Beyond 的朋友看了這本書後，能夠作為懷緬和紀念。而從沒有接觸過 Beyond 的年青人，希望能夠藉着此書，可以認識他們的音樂和精神，知道香港曾經擁有過一隊非常出色的樂隊和一個才華洋溢的音樂人 —— 黃家駒。

Jesper Chan

《re:spect 紙談音樂》出版人

一位
Beyond
粉絲的自白

《昔日舞曲》令我從此入坑（上）

1.1

Hi！我叫 Leslie，我是一名 Beyond 樂迷。

真的估不到，我由 1987 年開始聽 Beyond，可以聽足三十多年，熱情更是從來沒有減退跡象。回想那個時代，也就是 80 年代，樂壇百花齊放，有歐美的，例如 wham! 的〈Wake Me Up Before You Go-Go〉、Culture Club 的〈Do You Really Want to Hurt Me〉、Michael Jackson 的〈Billie Jean〉、Modern Talking 的〈Cheri Cheri Lady〉；也有日本刮起的東洋風：中森明菜的〈禁區〉、近藤真彥的〈Highteen Boogie〉、安全地帶的〈酒紅色的心〉、The Checkers 的〈淚之點唱〉。至於香港方面，有譚詠麟的〈愛

早前終於從老家拿回黑膠碟，隨碟更附送了當年已遺忘的青蔥回憶，包括喜怒、哀樂、悲歡、離合。

情陷阱〉、張國榮的〈Monica〉、陳百強的〈今宵多珍重〉、梅艷芳的〈壞女孩〉等，只要你扭開收音機，或者收看逢星期六下午在無線電視翡翠台播出，由盧敏儀主持的《週末任你點》，不斷播放新鮮出爐的 MV，眼福和耳福同樣不淺！

不要忘記，當年是一個沒有智能電話，沒有 YouTube，也沒有 whatsapp 的世界，更遑論透過互聯網能知天下事，更加是天方夜譚，所以接收這些音樂訊息，只可以靠報章、雜誌、電台、電視台等途徑，尤其是透過金電視、大眾電視、好時代、新時代等這些音樂雜誌來獲取，而這些音樂雜誌當中的拉頁海報，更是當年不少樂迷趨之若鶩的贈品。

單單以上所提及的音樂作品，已經成為喜歡聽音樂的我必然之選，甚至可以用不亦樂乎來形容，試問又怎會理解，原來以上活躍於本地樂壇龍虎榜的流行歌曲，大部分並不是本地原創音樂，亦都只是就地取材，改編自外國的流行歌曲，例如〈愛情陷阱〉取材自

日本動畫《無限地帶23》主題曲〈越過悲傷的背後〉，〈Monica〉就是吉川晃司的同名歌曲，至於〈壞女孩〉就是改編 Sheena Easton 的〈Strut〉，雖然這些音樂作品悅耳動聽，甚至青出於藍，不過總覺得本地原創的，才能夠真真正正代表香港樂壇！所以到後來，有三隊本地樂隊的出現，完全改變了我聽歌的習慣，尤其是最後介紹的樂隊，更加影響我的一生。

睇 EYT 認識小島樂隊

人生中的第一隊樂隊，是在晚上的電視節目中出現的。當年香港的生活模式，仍然是電視撈飯的年代，也就是晚上的時候，家家戶戶在家中，一邊吃晚飯一邊觀看電視節目，到了晚上無線電視翡翠台有一個曾打破健力士世界紀錄的綜合娛樂長壽節目《歡樂今宵》（簡稱 EYT），每晚也會邀請一些歌手上台演出，例如徐小鳳、關正傑，又或者邀請盧海鵬、廖偉雄等藝人透過鬼馬的演出來扮演達明一派搞笑版（註：撻成一塊所唱的〈壽頭記〉原版是〈石頭記〉）。

直到一天晚上，有一隊樂隊上台演出，當時襯托著啡紅色膠框眼鏡的主音區新明開始唱出：「她的那顆心，永遠屬於鬧市步履輕快略過⋯⋯」清新的唱腔，配合清脆利落的結他聲此起彼落，那時候正忙於低頭溫書做功課的我，從來也沒有聽過這樣的音樂，這樣的曲風。於是我好奇地抬起頭觀賞直至表演完畢，才知道這隊樂隊叫做小島樂隊。這短短的幾分鐘，令我清楚地知道，什麼叫做樂隊音樂，什麼叫做原創音樂，令我開始醞釀對本地樂隊的好奇，但第二隊樂隊的出現，更令我們全班同學深深著迷⋯⋯

《昔日舞曲》令我從此入坑（下）

1.2

話說有天回校上課，老師尚未進入課室之前，全班同學突然大聲起哄，原來有一位同學暗地裡帶了一張黑膠碟回校，拿來給同學分享，亦有可能他是拿來炫耀的，因為那個年代，打工仔仍然為口奔馳，未必有能力在家中添置當年開始流行的HiFi：例如山水音響或 Pioneer 音響，就算一張黑膠碟，雖然售價只是二十八元左右，但對於尚在求學的學生來說，已經是天文數字。

我們全班同學一起起哄的原因，真的很簡單，因我們看見他以慢動作的速度，在白色唱片膠袋裏，慢慢地拿出一張淺咖啡色唱片封套，封面是有七個人西裝骨骨站在一起拍攝，除了首本名曲〈紅

色跑車〉在電台日日播夜播之外，我們亦透過報章雜誌知悉，他們曾奪得《第一屆嘉士伯流行音樂節》冠軍，這隊樂隊的名字叫做太極樂隊。

所以當他拿出太極樂隊推出的第一張專輯的時候，我們有些同學馬上起哄，有些就不斷尖叫，有些更激動得撼頭埋牆；同學的一張專輯，除了引來一眾艷羨目光之外，那時候的我正式開始喜歡去聽本地樂隊作品。

某日我坐上開往西貢的搖滾紅 Van

及後有一天，我約了一班同學去西貢 BBQ，於是在彩虹邨巴士總站附近上了一架令我印象十分深刻的紅 Van，因為近司機位的位置安裝了一對特大喇叭音箱，當小巴途經順利邨，拐著一個急彎前往西貢的時候，司機正式開始焚機，即是以較大聲浪去播放歌曲，歌曲正是當年熱爆流行榜的達明一派〈迷惘夜車〉，配合小巴的亡命

駕駛技術，真的十分配合意境，但緊接著播出的，乃當年一隊新晉樂隊的第一首派台歌……

我：「這首歌聽起來蠻不錯，歌名叫什麼？」

同學仔：「是 Beyond 的〈昔日舞曲〉。」

回憶總是美好的，頭一趟接觸 Beyond 就是那麼的不經意。〈昔日舞曲〉最令我震撼，亦令我如痴如醉的，就是音樂當中，家駒彈奏的經典 Solo，就像一位老頭子以精湛的結他造詣，來分享生命裡如何繽紛璀璨，同樣也令人感受到當中意境，無論回憶如何美好，那只是生命裡其中某一個段落。

「初昇的曙光，仍留戀都市週末夜。」

「依稀的記憶，重燃點起我。」

熱烈地共舞於街中
再去作已失的放縱
到處有我的往日夢
浪漫在熱舞中
〈昔日舞曲〉

就是這個意境，就是這個經歷，也是我頭一趟完全不知道樂隊
的來歷，成員的樣子，在第二天就馬上衝去旺角、佐敦一帶的唱片
舖，尋覓已推出了大概一個月，產量極少的 Beyond 黑膠唱片。當
時，我去過佐敦的精美唱片，也去過旺角荷里活中心，可惜也是尋
覓不到⋯⋯

最終，我在 1987 年的 1 月份（我好記得），在旺角西洋菜南街，
就是登打士街家樂商場斜對面的唱片舖，買了第一張 Beyond 的黑膠
唱片，封面是五子正面望著鏡頭的《永遠等待》。真的估不到，一聽
Beyond，可以聽足三十多年！

Beyond 為了入屋可以去到幾盡？

1.3

《一聽 Beyond 一世 Beyond》這是我加入廣播界，遠東廣播電台旗下 Soooradio 的第一個音樂節目名稱，寓意就是只要你一聽過 Beyond 樂隊的音樂作品，就會被他們的音樂所感染，終此一生也會朝著：與其超越別人，不如超越自己的目標進發！

一點也不誇張，因為到目前為止，我正是仿效他們如何面對逆境的心態，去面對將來，去超越過去的自己。

還記得當年80年代的我，仍然陶醉於粵語流行曲當中，每天朗朗上口唱出「這陷阱」，常常吹著「不羈的風」，這些流行曲可以陶

這盒卡式帶盛載了 Beyond 四子的夢想。

冶性情，這是事實，但在歌曲中有何得著？真的少之又少；但原來同一時間，又怎會料到，香港已有一班二十來歲的年青人，由 1983 年組成樂隊開始，已經立志超越別人，必先超越自己！以這種積極的做人態度，永不言敗的音樂精神，默默地醞釀著前所未見的音樂革命，只用上短短幾年時間，就顛覆了整個本地，甚至全球華語樂壇，直到今天，有華人的地方，就會聽到〈海闊天空〉，而這隊樂隊正是我們熟悉的 Beyond 樂隊。

不過他們的起步並不容易，更可以說是步步為營，讓我們一起
時光倒流，回到 1986 年……雖然尚未正式推出黑膠碟之前，藉著無
可抗拒的 indie 搖滾音樂魅力，獨特的搖滾嗓子，出色的彈奏技
巧，配合有血有肉的修辭技巧，令當年 Beyond 已經累積了不少 Die
Hard 粉絲。這些死忠的粉絲，就算之後 Beyond 在遠離市區的上水
大會堂、元朗聿修堂、屯門大會堂演出，在交通極不方便的情況
下，他們仍會千里迢迢，舟車勞頓，不辭勞地前來捧場；所以你
也可以想像得到，當 Beyond 推出第一張黑膠碟《永遠等待》專輯開
始，將死忠粉絲一直愛戴的重型搖滾作品，以商業化包裝並減輕搖
滾成分推出，他們會有怎樣反應？

紅蕃裝被樂迷唾棄

當年有一本新推出的音樂雜誌《Music Bus》，差不多每一期都
有讀者來信，信中內容卻是十分極端，這邊廂有粉絲鬧到 Beyond 體
無完膚，甚至可以用狗血淋頭來形容，那邊廂就有粉絲繼續誓死擁

護，並呼籲大家給 Beyond 一個機會！

最令我難以忘懷的，就是他們的形象設計，由〈永遠等待〉開始，在封面上家駒所穿的紅蕃衣服，其實是在當時坊間的連鎖店也有得購買，售價只是 120 元，但論到最誇張的，相信也是 Die Hard 粉絲最不滿的地方，就是他們所穿的〈亞拉伯跳舞女郎〉酋長服飾，聞說當年家駒接過這些衣服的猶豫，但當其他成員一起透過眼神望著他來徵詢意見的時候，他卻義無反顧一口應承穿上作宣傳。

我印象最深刻的一次，就是他們為了宣傳，為了更多人認識他們，在 1987 年上無線電視翡翠台的綜藝節目《歡樂今宵》演出，主持人汪明荃、盧大偉介紹五子出場的時候，他們全都穿上阿拉伯酋長服飾，Solo 了前奏差不多一至兩分鐘後，然後家駒在一些當年公共屋邨兒童遊樂場常見的鐵架（我們俗稱「搶鋼架」）的佈景前，正式唱出新作〈亞拉伯跳舞女郎〉。那時真的看到我目定口呆，但

現在回想，他們願意穿上這些在樂迷眼中的奇裝異服，無非都只是作宣傳之用，無非都只是想更多人認識 Beyond，期望音樂夢想早日達成。

第一代 Stylist 夠吉士

早幾年，曾和一些有心人，也就是和我一樣聽 Beyond 音樂長大的樂迷，想運用音樂以外的方式，透過舉辦一些義工活動，傳承 Beyond 黃家駒不死音樂精神，所以相約了早期有份為五子作形象設計的潘先儀、潘先麗兩姊妹出來，在洗衣街 215 號二樓後座附近的餐廳商談合作事宜。

這是我們第一次見面，家姐潘先儀是 1985 年亞洲小姐亞軍，言談舉止十分優雅高貴；而妹妹潘先麗是家駒的前度女朋友，是一位性格爽朗，平易近人的女孩子。傾談良久，我不禁向潘先麗問了一條埋藏心底裡很久的問題：「當年《亞拉伯跳舞女郎》的形象設計，

心中一股衝勁勇闖
拋開那現實沒有顧慮
彷彿身邊擁有一切
看似與別人築起隔膜
〈再見理想〉

以現在的角度來說真的好爆、好突出，並充滿話題性，為何樂隊形象會安排這樣的包裝？」潘先麗二話不說馬上回應：「反過來說，是否很有效果？是否令你過目不忘，永遠記得？」對我來說，何止有效，簡直驚為天人！當年真的看到我目定口呆，但現在回想，真是十分成功的形象設計，所以腦袋一轉之後，我馬上回答：「這樣的形象設計，真的很成功，至少到現在我仍歷歷在目啊！」潘先麗繼續說：「當年他們初出道，知名度並不高，除了音樂需要質素之外，形像包裝真的十分重要。要做到一出場就在極短時間內，令觀眾留下深刻印象，令到 Beyond 樂隊盡快入屋，最有效的方法，就是以這種包裝手法來宣傳他們。」聽完潘先麗的分析，我更加對 Beyond 樂隊充滿敬意，他們為了早日達成夢想，可以放下身段，可以不顧一切，甚至可以去到好盡！

西洋菜街與四子初遇 1.4

近，但我卻懵然不知。

這是一個有趣的經歷，也是一個無奈的經歷，我年少的時候，曾經和 Beyond 四子擦身而過，相隔距離可能只有一吋那麼

話說近年加入廣播人行列，成為音樂節目主持人之後，第一個任務就是做主持，相信極有可能是全球廣播界有史以來，第一個最長壽、主題只環繞 Beyond 的音樂節目。

第一集播出的，正是專訪曾擔任 Beyond 四子於 1991 年在香港紅磡體育館所舉行的《Beyond 生命接觸演唱會》，在舞台上擔任家駒 roadie（助手）的老占（Jimmy Lo-Jim@LMF），聽著他細數當年

蘇屋邨拆卸前，有幸在家駒屋企門前到此一遊。這木門的背後，盛載著家駒苦練結他的情景。

和家駒的種種逸事，給我一個感覺就是，家駒比我想像中更加平易近人，完全沒有偶像光環，沒有明星的氣焰囂張，不折不扣是一個為了音樂願意付出一切的上進年輕人。

來自蘇屋邨的紳士

最記得老占分享了家駒的一些往事，當年除了在他面前即場彈奏最新作品〈不再猶豫〉前奏外，就是當他最當紅的時期，大約1990年左右，他竟然搬回蘇屋邨居住，老占問他為什麼？難道不怕那些瘋狂的樂迷跟蹤或滋擾？當時家駒只是輕描淡寫地回答：「越危險的地方越安全嘛！」這和我之後有一集，訪問了他的前女友潘先麗的答案不謀而合，原來他由始至終，從來都沒有把自己當成明星或藝人，只當是喜歡玩音樂的普通人而已，例如有一天，他可能在沒有任何藝人包袱下，只穿上街坊裝，雙腳踩著人字拖，頭髮蓬鬆地拿著需要清洗的衣物，拿去蘇屋邨屋企附近的洗衣店，一邊吸著香煙，一邊和老闆娘聊天。

蘇屋邨或二樓後座的逸事還有很多，如果有樂迷，為了想見家駒一面，而偷偷潛入蘇屋邨茶花樓三樓388室或二樓後座門外徘徊，甚至白撞敲門，很多時也是深夜時分，他為了保障樂迷的自身安全，通常也會親自出來狠狠地教訓他們一頓，如果對方是年紀小小的學生，更會親身落樓截停的士，並幫他們付上車費，著的士司機送他們安全回家。

言歸正傳，除了以上兩個印象比較深刻的專訪之外，從家駒身邊的家人、朋友、合作過的音樂人口中，也曾清楚地描述家駒就是這種清晰地，由始至終一早已定位自己只有一個身份，就是真真正正的音樂人。記憶中，我和四子曾經相遇，且彼此相距就只有一時的那麼近，但那時候的我卻竟然懵然不知（飲恨）。話說某個夜晚，我和朋友在西洋菜南街行人路上，一邊聊天一邊往旺角中心方向一直行，那時候我的朋友是在我的左手邊，我自然只顧望著他談話，當途經一間叫口甜舌滑的甜品店門外，依稀記得站著四個人。在狹窄的行人路上，在我右邊身旁擦肩而過，由於已經是夜深，昏

BEYOND THE DREAM —— 永遠高唱我歌‧家駒30

回頭有一群樸素的少年

輕輕鬆鬆的走遠

不知道那一天再相見

〈大地（國語版）〉

黃的街燈未必那麼光亮，那時候的我自然沒多大為意。當到達西洋菜南街與旺角道交界的時候，我的朋友卻突然恍然大悟，並說：「你右手邊擦肩而過的，該是唱〈大地〉的 Beyond 樂隊？」我被他這突然其來的反應嚇呆了，然後馬上昂然回首，回望西洋菜南街，Beyond 四子自然消失在人海當中。事後了解得知，當時他們四人只是身穿極平凡的街坊裝，如非刻意察覺的話，根本未會留意他們原來是當年人氣正在飆升的 Beyond 樂隊。

這是我一個既有趣又無奈的經歷，我深信，他們就是這種人：

不想做有藝人包袱的音樂人。

叫人拍案叫絕的迷魂大法

1.5

在我眼中，只需要用一句說話，就可以去形容 Beyond：他們真的很有性格！

可不是嗎？正是單單那一句：「香港沒有樂壇，就只有娛樂圈！」這種敢言的個性，已經震懾本地所有音樂從業員以及樂迷一記當頭棒喝！

早前達明一派的劉以達在最新著作《方丈尋根記之 II 》預告篇中也有提及：「怎樣才是真正的 Rock？就是對既有制度的質疑，對不平之事的控訴，大是大非始終如一，面對強權不會指鹿為馬，威迫利誘不會改變其初衷。」不知道他講的，是否拿來形容家駒，但真的很貼切！

1987 年的 1 月，我買了這張黑膠碟，正式成為他們的粉絲。

回想家駒離世前，1993 年 5 月 10 日接受記者訪問：「為何不滿香港樂壇？」家駒斬釘截鐵回答說：「香港沒有樂壇，只有歌壇。你看看每年的樂壇頒獎禮上，誰當選最佳歌手？是紅藝人。甚麼歌曲入選？全是 Cover Version 歌曲。圈中可話事的人根本不尊重音樂，只以音樂形式去娛樂大眾。宣傳歌手，並不是用音樂去打動人心，內容空洞、沒感情……。Beyond 以後存在與否並不重要，重要的是我們播下了種子，並已開始萌芽。」雖然我從 1987 年開始已經聽 Beyond 音樂，但我也不清楚家駒在何時開始，已養成這種得罪人多稱呼人少，但又一針見血的敢言個性。

Band 仔就是咁有性格

至於為何我會覺得他們很有性格，就和大家分享我一次親身的經歷，我第一次現場聽 Beyond 演出，正是當年很多煙草商踴躍舉辦，很多新晉歌手或樂隊一起演出的雜錦音樂會，亦有很多大家熟悉的樂隊組合演出。這次，在紅館開四面台，每個演出單位甚至拿著無線咪一邊唱，一邊和觀眾打招呼。當輪到 Beyond 出場的時候，我卻看得目定口呆，若以舞台當成時鐘作比喻，當時我坐在六點鐘位置，但五子卻全程站在十二點位置，並一直遠距離對角地背向著我，也就是背著其餘三面台，而只向著他面前唯一一面的觀眾演出。現場唱出〈永遠等待〉、〈昔日舞曲〉……等等歌曲，最後就以〈再見理想〉作完場，即是預先安排好，全程沒有仿效其他演出單位以 MMO (Music Minus One) 演唱，以伴唱音樂來扮現場彈奏，一方面省卻現場演奏而需要事前抽空排練，更方便走遍全場和觀眾打招呼；而是無論是負責彈結他的黃貫中、劉志遠，彈低音結他的黃家強，打鼓出名狠辣的葉世榮，他們在黃家駒的歌聲帶領下，全程

獨自在街中我感空虛

過往的衝擊都似夢

但願在歌聲可得一切

但在現實怎得一切

〈永遠等待〉

專心一致地，以真真正正的現場彈奏方式，和他們面前的觀眾透過音樂作交流。

相對其他演出單位，他們這種忠於自己的演出方式，反而令我覺得，他們在那時候已經開始教育香港樂迷，什麼叫做樂隊文化，什麼叫做搖滾音樂精神，就算無論面對種種誘惑，都要勇於堅持自己的立場，堅持樂隊應有的信念。這是我第一次現場欣賞他們的演出，雖然全場只可以極遠距離望著五子的背影，但也感動非常，及後相信大家也有留意到，他們之後所舉辦的音樂會，就算同樣是在紅館舉辦的，也沒有開盡四面觀眾席來賺盡。記得有一次電台訪問，他們訴說不喜歡開盡四面，反而喜歡只開三面觀眾席，和我當年的見解一模一樣，就是這樣才可以更專心一致地和台下觀眾作音樂交流。

這就是 Beyond 樂隊，一隊好有個性的本地樂隊。

蒲信和買 Cassette 的瘋狂年代

1.6

當年是沒有 Youtube 的年代，也是沒有什麼音樂串流平台的年代，也就是說，如果想聽免費音樂的話，除了透過收音機收聽電台節目，或收看電視台的音樂節目，亦可以選擇乖乖的前往附近的唱片舖購買黑膠唱片或卡式帶回家去聽。

80 年代的音樂事業非常火熱，售賣音樂產品的唱片店，總有一間會在你家附近，甚至乎一些相片沖印店也會加入銷售行列。音樂唱片方面，最昂貴的是由飛利浦等廠家發明的鐳射唱片 Complete Disc（簡稱 CD），約 1985 年在香港推出的時候，日本製造的售價約 90 元，至於黑膠唱片大約 30 元左右，卡式帶大約 20 元。不過，如果是求學階段的學生，以上的根本無能力負擔，只好光顧一些替顧客

將黑膠唱片轉為錄卡式帶的店舖，每一首歌只收一元左右，卡式帶另計。

當年除非是一線歌手，否則每一張專輯，未必每一首歌都成為主打，所以這種替顧客錄歌的舖頭也大行其道，因每一盒卡式帶都可以挑選自己喜愛的歌曲，成為充滿個人喜好及風格的音樂專輯；而當年最受歡迎卡式帶品牌之一，是 TDK 品牌出品，檔次由最普通的 D、AD、ADX、SA、SAX，最高檔次是 Metal（鐵帶）；如果卡式帶轉錄另一盒卡式帶，音色只會一般，因為壓制噪音方面會比較遜色，音樂背後的雜音自然比較多。

兼職 Seven 的動力

為何我會這樣詳細分享，除了讓年長的歌迷重溫青春歲月外，也可以讓年輕新一代，體會當年聽音樂的情況。以現代人的角度來看，感覺相信一定不太方便，但由於正是要付出那麼多，才可以擁

有一張專輯來說，這個過程反而成為一種有付出才有收穫的享受。

更重要的是，我正想分享一段我的真人真事經歷，就是當年的

Beyond 樂迷，如何看待 Beyond 的音樂作品。

話說當年，因為唱片對我來說實在太昂貴，根本沒有能力購

買，只好在工餘時間在 7-11 兼職，有一天和同事交流音樂，當我問

同事有沒有聽過 Beyond 的時候，同事馬上雙眼發光，並將 Beyond

的音樂作品名稱朗朗上口。知音難尋，他見我也十分喜歡 Beyond，

但從未聽過 1986 年 Beyond 第一張專輯《再見理想》卡式帶，所以

主動提出在第二天借給我；到了第二天的時候，他一臉正經，神色

凝重地將手中的 TDK Metal（鐵帶），以雙手方式隆而重之遞給我，

我定眼一看，原來他將 Beyond《再見理想》卡式帶，以錄音帶轉錄

音帶方式，錄在這盒 TDK 鐵帶當中。因為原裝正版《再見理想》推

出市面實在太少，向隅的他也買不到，只好透過朋友轉錄。但由於

他覺得《再見理想》實在令喜歡聽搖滾樂的他如痴如醉，感覺太精

彩，太有質素，所以寧願刻意購買一盒最高檔次，也是價錢最昂貴

我要再次找那　舊日的足跡

再次找我過去　似夢幻歲月

腦裡一片綠油油　依稀想起她

心中只想再一訴　那舊日故事

〈舊日的足跡〉

的錄音帶，將《再見理想》轉錄下來；別忘記，這種我們叫做帶過帶的方式轉錄音樂，背後的雜音必定很大，導致音色下降，但他也義不容辭使用最昂貴的卡式帶來保存 Beyond 第一張專輯《再見理想》來作永久珍藏，可見 Beyond 在當年的搖滾樂迷心目中的重量！

仍未說到正題，下回和大家分享，為何我會喜歡去信和中心購買 Beyond 專輯，以及當年 BBQ 燒烤場流行聽什麼歌。

信和的 100 樣可能

1.7

畢業之後，出外打工，水頭自然充足，工餘最佳消遣就是閒逛唱片舖，由於每張唱片的封面面積統一12吋乘12吋，版面較大，封面設計及印刷方面固然可以製作得十分精美。但最重要的是，購買這些唱片通常也會免費附送一張超大型的無摺痕海報，面積大約有12張A4紙（4x3）拼起來那麼大。

但這些海報數量有限，送完真的即止，所以從報章、雜誌知悉推出的日子之後，樂迷便會盡快前往唱片舖搶購。如果預先知道那一天推出，當天更會在唱片店開舖之前，站在店舖門外等候，當運送最新鮮滾熱辣唱片的貨車到達唱片店時，樂迷便可以馬上付錢購買，馬上衝回家中，第一時間去享受這張得來不易的唱片。

除了位於佐敦的精美唱片店，我最常光顧的，必然是旺角信和中心及荷里活中心，因前者種類齊全，後兩者價格相宜，而信和中心更有一個特色，就是每間唱片店也各有「性格」，有些只售賣日本專輯，有些只售賣歐美，有些則只賣水貨，即是透過相熟渠道，由專人在當地國家在首天推出專輯的時候購買，之後馬上乘飛機回港交付店鋪中。另外有一些店鋪比較特別，例如當年在信和中心地庫盡頭，就有一間內裡售賣絕版音樂影視產品，雖然四處亂放兼雜亂無章，但竟然有得售賣 Beyond《繼續革命》、《樂與怒》韓國版黑膠唱片，亦有售賣 Beyond 在日本用作宣傳的大海報、唱片公司只用作送給電台 DJ 播放派台專用的「白板碟」（即是唱片尚未正式推出之前的黑膠唱片，只用純白色的唱片封套包裝著）。所以，你會發現，在香港購物真的充滿樂趣。你想要的，他們會提供給你，你沒有但將來想要的，他們也會有所提供，這正是香港商家靈活求變的特性。

瘋狂炒賣年代

話說回來，也有售賣二手黑膠碟的唱片店，當年 Beyond 早期的黑膠唱片，由於產量極少，變成這些二手店舖的炒賣對象，例如《孤單一吻》、《舊日的足跡》45 轉黑膠唱片，如果保存良好，可以比原價炒高10倍至20倍的價錢出售。

Canton Disco 播《永遠等待》的〈孤單一吻〉，曾推出 Noon-D Mix 版本，顧名思義用作 Disco 宣傳之用。

十個美夢哪裡去追蹤
溫馨的愛哪日會落空
面對抉擇背向了初衷
不經不覺世故已學懂
〈逝去日子〉

印像中 Beyond 的第一張雷射唱片，卻要數到 1989 年新藝寶唱片公司才正式推出的《BEYOND IV》，同一時期亦一併推出《亞拉伯跳舞女郎》、《現代舞台》、《秘密警察》。但個人覺得相比黑膠唱片、卡式帶，以及一直推出的鐳射唱片，這些第一批推出的 CD 音色只是一般，最主要原因是唱片公司選用了韓國某個品牌製作。那個年代韓風還未成行，韓國產品的水準，仍然與日本的技術相差一大截；為了讓消費者容易識別這些產品，所以在 CD 封面上貼上一張印有 Special Price 的圓形貼紙，並以超低價推出市場。現在回想，唱片公司極大可能刻意以低價策略來搶佔市場佔有率，但這種將價就貨，以低質素音色來回饋樂迷，如果估計屬實，這個做法實在太要不得。

能在 Canton Disco 睇 Beyond 是美妙的事

1.8

難以想像，在 Canton Disco 跳舞的時候，竟然會聽到 Beyond 五子一起唱：「Woo⋯⋯ Woo⋯⋯ Woo⋯⋯」，也就是《永遠等待》12 吋版本的前奏。由於突如其來，聽到唱片騎師（DJ）播出自己既熟悉又喜歡的樂隊音樂，感覺實在難以想像，只知道當其時腎上腺應該持續上升中，變得十分之亢奮！

話說回來，十分欣賞 Disco 的宣傳方式，對於一些沒有財力的小型音樂公司來說，這種宣傳策略，既可以避免和其他大型唱片公司爭崩頭。在當年唯一可以有效推介音樂的香港電台、商業電台、

新城電台，以及差不多雄霸全港歌星合約的無線電視翡翠台；同一時間，亦都可以將手頭上的優秀音樂作品，推介給相關音樂對象，就是當其時的年青人。不過，同時這也是一把雙刃劍，接觸樂迷人數遠遠不及傳統媒體，當一般歌迷只透過電台或電視台，留意他們的音樂龍虎榜或者音樂頒獎典禮，就會赤裸裸發現，除非音樂質素實在太過突出，否則這些小型的音樂公司，財力先天不足，再加上人際網絡的缺乏，旗下的音樂人或樂隊是很難在傳統媒體上分到一杯羹。

Noon D 的所見所聞

還記得當年 Beyond 五子親自錄製《永遠等待 Beyond 自術歷史》（20分鐘），送給當時的電台音樂節目主持人，由於知名度不足，自然沒有人理會，這段珍貴的宣傳聲帶，自然石沉大海，到最後成為早期加入歌迷會的贈品之一。所以，當年身處只會播放外國音樂為主的跳舞場所，常常聽到的例如 JOY 的〈Touch By Touch〉、Ken

Laszlo 的〈Tonight〉……突然聽見 Beyond 歌曲的時候，如果你是我，你會有何反應？當年我幫襯的是 Noon D 時段，也就是日間的跳舞時段，因為那時段的入場費比較便宜，還記得同一時期 Beyond 樂隊也會在晚上的時候，在 Canton Disco 舉辦音樂聚會，不過對於沒有收入的學生來說，晚上時段又怎會有能力支付入場費呢？

我沒有去過，不等於其他人沒有去過，曾認識一些 Beyond 樂迷，她訴說第一次在 Canton Disco 見到家駒的時候，發覺他的雙眼是水汪汪的，其次就是他的臉龐上有好多面油，第三就是以極近距離，可以欣賞家駒一邊彈結他一邊唱歌，簡直就是世界上最美妙的事情。最令我刻骨銘心的，反而是她之後的分享，由於她是當晚最早一批到達現場的樂迷，所以有幸聽到他們仍在綵排之中，家駒竟然唱著〈冷雨夜〉！ 雖然只是短短開頭那幾句，但也令我羨煞不已。因為以後的音樂會當中，他真的再沒有唱過這首歌，這位樂迷這麼早就到達，真的早起的鳥兒有蟲吃！哈哈！

在雨中漫步　藍色街燈漸露
相對望　無聲緊擁抱著
為了找往日　尋溫馨的往日　消失了
〈冷雨夜〉

生命不在乎得到什麼，只在乎
做過什麼！

家駒

踩 Roller 都會播 Beyond 〈Waterboy〉

1.9

上回說到,在 Canton Disco 也會聽到 Beyond 的歌曲,今次和大家分享,在沙田賓仕滾軸溜冰場的所見所聞。

當年香港有兩處地方,是我常去的室內滾軸溜冰場,第一處是沙田新城市廣場一期賓仕娛樂中心,另一處是在德福商場內的世界體育會,前者活像 Canton Disco,漆黑的環境當中,不停閃動著幻彩燈光,後者反而光猛非常,兩者主要播放英文歌曲為主,例如 Depeche Mode 的〈Strangelove〉。如果有運氣的話,場邊有一間打碟的 DJ 房間,透過茶色反光玻璃,有時會看見香港著名藝人王書麒,正在擔任唱片騎師 (Disc Jockey),負責打碟播放歌曲。

常自信不去問　抱怨你曾漠視
留下不解片段　放棄有幾多
無奈心中渴望　已過去成夢話
誰願意真摯地　聽聽我心聲
〈Water Boy〉

有一天，我在場內一如以往，在德福世界體育會踩著 roller 的時候，突然聽見 Beyond 成員劉志遠（遠仔）的聲音嗌了一聲：「Water Boy！」然之後就聽到家駒唱出這首《永遠等待》A 面第一首的作品〈Water Boy〉！但這次並不是又有什麼音樂會，在這間滾軸溜冰場舉辦，而只是 Disc Jockey 打碟播出。雖然印象中播放次數不是太多，印像中大概每十次之中，可能只會播放一至兩次，但已經樂透了半天！

不過，這也證明一些事實：第一，好的音樂無分中文歌還是英文歌；第二，Beyond 有一些歌曲，只要經過適當的包裝，亦都頗適合在這些聚集不少青年人為主的地方，例如 Disco 或滾軸溜冰場播放作宣傳；第三，當年 Beyond 並不是大紅，甚至乎對普遍樂迷來說，印象不是太深刻，不過負責播出 Beyond 音樂的 Disc Jockey，卻真的獨具慧眼，為將來這隊樂隊的成功出了一分力。

第一次近距離被
家駒咆哮聲震懾

1.10

1992 年你有沒有去海洋公園，觀看他們的演出？我有去，仲有幸聽到家駒在現場首次發表新作品。

當日中午開始，在烈日當空下，已經陸陸續續有一些樂迷到達現場，他們並不是視察環境那麼簡單，而是開始霸佔有利位置，瘋狂程度就如現在鏡迷（Mirror）一樣，很想近距離欣賞 Beyond 四子的演出，這也難怪，這段期間他們長駐日本，有時一去就住上幾天，甚至好幾個月，除非回來宣傳，否則真的很少會返來香港，就算回來，也是匆匆的來，匆匆的離去。 那時候，他們已經開始重點發展日本市場，除了當地的音樂市場，可以容納不同音樂種類之

外，最重要的是，他們對香港音樂市場徹底失望。

回想初初發展，Beyond 需要標奇立異，才能夠吸引樂迷注意，例如 1987 年就需要穿上阿拉伯酋長服飾來演唱〈東方寶藏〉；1988 年更需要集體剪短頭髮，來建立健康形象來唱出〈現代舞台〉，而第一位剪短頭髮的，竟然是當時留著最長頭髮的黃貫中；1988 至 1989 年中，在音樂上更需要遷就市場口味，以更商業化模式運作來推出〈喜歡你〉、〈真的愛妳〉等歌曲；1989 年尾終於可以做自己，忠於自己的音樂方式咆哮〈歲月無聲〉；及後，無論如何在錄音室埋頭苦幹，但可能隨時接到一個電話，就要放下手上的一切工作，去出席一些自己也不太認識主人家的壽宴，為了紀念這事情，就創作了〈俾面派對〉……

那時的香港樂壇，並不太尊重本地音樂，大部分最 hit、最流行的音樂作品，多數都是 Cover Version，又或者只以娛樂消遣作為出發點，難怪當年家駒終於忍無可忍，說了一句公道人心的說

話：「香港只有娛樂圈，沒有樂壇！」

沙龍勁 Band 搖滾夜

在自己的地方，順利發展事業並取得一定成就，突然需要放下一切，以當初成立樂隊的初心，繼續去尋找心目中的烏托邦絕非易事，需要極其廣闊的胸襟才能成事，這種迫於無奈的掙扎，當中又帶著多少的被迫，所以這次在海洋公園舉辦的《沙龍勁 Band 搖滾夜》，你可以說是久違了的歌迷大型聚會。但當晚在我眼中，也是他們向著香港樂壇咆哮的音樂會！

回說當天中午開始，陸陸續續有樂迷到達，為數雖然只是一小撮，但看得出他們十分掛念 Beyond 四子，亦並不會因為發展重心並不在香港而忘掉他們，相反更加擁護他們，支持他們。那一天，天氣十分晴朗，陽光十分普照，他們在台上都唱到汗流浹背，黃昏至入夜，搖滾的溫度，一直沒有減退。相反，入夜後深灰色的石屎地

056

山不再崎嶇　但背影伴你疲累相對

沙不怕風吹　在某天定會凝聚

　　　　　若我可再留下來

〈歲月無聲〉

面亦開始散熱，而 Beyond 四子在台上，亦都不停發放搖滾正能量。

當時氣溫實在太熱，令到家駒及後更加需要赤裸上身來演出，台下的觀眾，在這樣酷熱的環境下，不需要穿上黑皮褸，也已經歡喜若狂，一同不停歡呼，一同大聲合唱，一起將音樂會氣氛推上更高溫境界，也可以算是一次〈高溫派對〉。

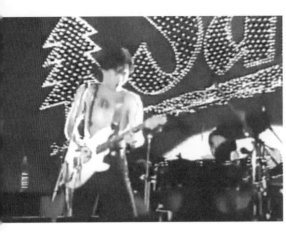

1992 年的 Salem 勁 Band 搖滾夜。

永遠不會忘記那一晚的《沙龍勁 Band 搖滾夜》

1.11

當日我並沒有和其他人一樣，一同擁上舞台最前面作近距離欣賞，反而選擇站在較後的位置，距離較遠的地方觀賞，原因好簡單，觀眾實在太多，我根本逼不到上前，不過反而給我看見一個令人感動的畫面。

這場音樂會，官方並沒有派出攝製隊製錄現場情況，所以並沒有推出任何 CD、錄影帶、鐳射影碟，反而現在大家透過 YouTube，卻可以輕而易舉看到當晚 Beyond 四子，如何施展渾身解數去演出的影片，更是差不多播足全程，拍攝者的自發性錄影，好讓我們可以有機會，直到今天也可以觀賞到這次難得的演出，是一場機會難逢

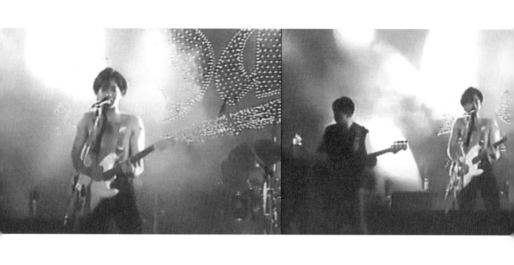

的 Beyond 露天音樂會。話說當晚 Beyond 唱了多首名曲，包括〈俾面派對〉、〈歲月無聲〉、〈真的愛你〉、〈不再猶豫〉之後，我在密麻麻的人群當中，發現了她！就是我提及過的拍攝者！她是一名女孩子，大約 20 來歲，相貌娟好，樣子斯文，長髮披肩，身穿灰色長裙子的她，身型有點兒瘦削，給人一種弱不禁風的感覺，不過全場她卻使用左手，以單手托著一部銀色的家庭用攝錄機，向著舞台錄下當晚的情況。

親睹瘋狂女 Fans

由於她並沒有安排腳架，而且當時的設計，拍攝者需要使用自己其中一隻眼睛，近距離望著機上大約只有一寸乘一寸的小小螢幕，才能看得清楚拍攝情況，所以有好幾次她真的手軟了，導致攝影機擺來擺去，但她仍然咬緊牙關，為了避免換手期間造成畫面震盪，甚至乎間中使用右手支撐著已經疲累的左手來托著攝錄機；到了真的吃不消的時候，才無可奈何換上另一隻手，繼續高舉攝錄

機，繼續默默地拍攝，直至散場為止。

不知道現在這位女孩子身在何方？現在生活情況如何？不過你當晚的舉動，只是一個無私的念頭，配合一次實際的行動，卻造就無數樂迷，甚至乎未能親眼見過家駒的，又或者是 1993 年後出生的樂迷，也能夠透過你當晚辛辛苦苦的自發性攝錄，現在我們才有幸在 YouTube 可以隨時重溫當晚的盛況，如果你還健在，甚至乎如果你有買小弟這本著作，如果看到這章節的話，我衷心的想向你說聲：「真的多謝你！」

言歸正傳，當晚家駒唱完〈灰色軌跡〉、〈半斤八兩〉之後，便和台下的觀眾分享發展日本的逸事，跟著用上氣宇軒昂的唱腔，發表最新的作品，就是他們將會推出的專輯《繼續革命》內的第一首歌，歌名叫〈長城〉！

圍著老去的國度
圍著事實的真相
圍著浩瀚的歲月
圍著慾望與理想

〈長城〉

要搵這段精彩片段，YouTube 依然可以搵到。

Beyond - 1992 [Salem勁Band搖滾夜] (整場)

收看次數：245K 次 10 年前 ...等等

b　beyondchuan 2.41K　　　　　訂閱

👍 2.7K　👎　　↗ 分享　　↓ 下載　　✂ 剪輯

評論 455
感恩當時拍攝的人，讓我們也能感受現場的激情。 ⌄

那晚以後，原來再沒以後

1.12

當年有幸聽到家駒現場演唱〈長城〉一曲，第一次望著全身濕透的家駒，第一次聽家駒發表氣宇軒昂的新作品〈長城〉，第一次享受 Beyond 四子炮製極罕有的露天音樂會⋯但同一時間，也是我最後一次在現場看見他，以後再也沒有機會了。

快樂不知時日過，當唱到最後一首歌〈光輝歲月〉，台下的觀眾也一起大大聲合唱，激動地去唱，亦感恩地去唱，全場觀眾也清楚明白，唱罷此曲，也不知曉他們何年何月才會再返來香港，也分不清是汗水還是淚水，台下的觀眾慟哭了。

這就是 Beyond 的魅力，記得有一次電視台訪問日本樂迷，她說

喜歡聽 Beyond 的原因，就是感覺到他們對音樂的熱誠和真誠，並不像其他的日本當地某些樂隊，藉著夾 band 去結識異性；亦記得訪問過一位內地歌迷，他形容家駒並不是一般的偶像，而是一位徹頭徹尾的藝術家。

回顧當天海洋公園《沙龍勁 Band 搖滾夜》的演出，Beyond 四子並沒有因為天氣炎熱而演出失準，相反十分享受露天音樂會那種獨特的熱情氛圍，當晚他們亦施展渾身解數，用少說話多做事方式去演出，直至準備去唱〈長城〉的時候，才和台下的樂迷聊天。

《Beyond IV》〈真的愛妳〉是最入屋的專輯。

購買黑膠唱片樂趣之一,就是隨碟附送
無摺痕特大海報乙張。



"購買黑膠唱片樂趣之一,就是隨碟附送無摺痕特大海報乙張。"

BEYOND THE DREAM —— 永遠高唱我歌．家駒30

散場的時候,當大家望著 Beyond 四子在舞台旁邊的樓梯級走下來,一邊走一邊揮手說再見的時候,大家也還以為將來會再相見,其實幸福又怎會必然,若你覺得那刻幸福,其實都只是好彩罷了。

永遠的告別

Beyond 四子之後也匆匆趕去日本繼續錄音、繼續寫歌、繼續發表新作品、繼續穿梭日本各大電視台接受訪問。之後,也曾短暫停留香港,前往石澳海灘的另一邊海邊拍攝〈海闊天空〉MV,也在香港荃灣大會堂及香港電台大型錄音室和歌迷聚會。又之後,再到馬來西亞和當地樂迷聚首一堂。任何人也沒法想像,那次馬來西亞的音樂會,正是他最後一次公開演出,唱完〈海闊天空〉之後,還相約馬來西亞歌迷,遲些將會在當地舉辦一場更大型的音樂會。相信那時候台下的觀眾,也萬萬料不到,原來那一次已經是真真正正最後一次見面。

今天只有殘留的軀殼
迎接光輝歲月
風雨中抱緊自由
一生經過徬徨的掙扎
自信可改變未來
問誰又能做到
〈光輝歲月〉

家駒，你走得真的是太突然了，我們到現在仍然無法接受！你
毫無架子的作風，你對樂迷的無微不至，你對隊員的落力照顧，盡
顯一位大哥哥的應有本份；你對音樂的熱誠，你對夢想的追尋，你
對樂壇的獨特見解，徹底顛覆了當時香港樂壇。

你那赤子的心，到現在仍然透過歌曲溫暖著每一位仍然愛錫
你、仍然掛念你的樂迷。差不多每一天我們仍然聽著你的歌，與你
的音樂與時並進，甚至仍然用心地教育我們的下一代，香港曾經有
位年輕音樂人，一直秉承著樂隊應有的信念，永遠向前永不停步，
透過音樂去陶冶性情。同一時間，亦透過音樂去改變社會，去改變
這個世界。

這就是，我們認識的黃家駒。

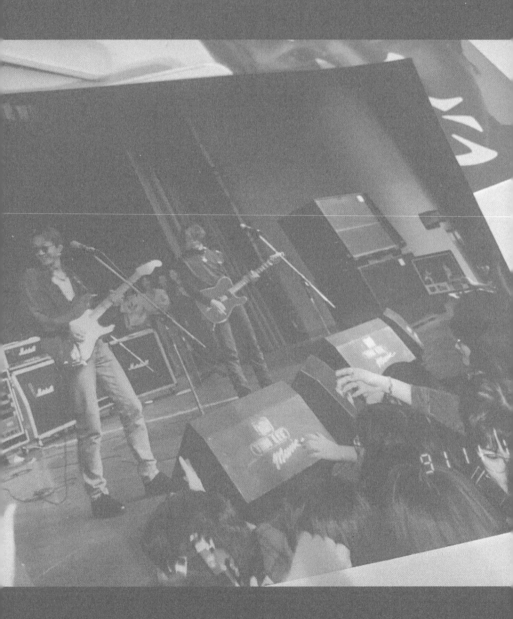

Beyond的靈魂黃家駒

家駒是這樣成長的

2.1

想了解 Beyond，必需先了解家駒，因為 Beyond 的起源，一切由家駒開始。

黃家駒，1962 年 6 月 10 日在香港出生，在九龍深水埗蘇屋邨成長，九龍佐敦博允英文中學畢業。初中時期，深受朋輩影響，愛上歐美流行音樂，偶像為英國搖滾音樂家 David Bowie，有一段時期迷上了 King Crimson、Oregon，亦喜歡 Rush、Dixie Dregs 和 Bruce Springsteen，較重型的樂隊則喜歡 Iron Maiden、Deep Purple、Pink Floyd……等等。

小時候，一家七口住在蘇屋邨，家駒排行第二，家強排行最

小，居住的單位大約 400 多呎，月租大約 200 元，由於家庭環境擠迫，所以在客廳擺放了分層床（碌架床），家駒和家強一起睡在上層。

由於家駒和家強年紀差不多，也有共同話題及嗜好，所以感情特別要好，由於蘇屋邨依山而建，兩兄弟放學之後，就會一起上山玩樂，例如捉草蜢、燴蕃薯……就這樣兩兄弟常常玩上一整天，童年回憶不亦樂乎。

蘇屋邨街童

有時候，家駒和家強也會到屋企附近公園的燕子亭，和其他小朋友談天玩耍，又或者到茶花樓兩邊走廊的中間位置，叫做大廳或大窩的地方，在那裡一起踢波，玩一些集體遊戲，例如十字界豆腐、糖黐豆、一二三紅綠燈等等。亦由於居住環境關係，屋邨的走廊特別長，很適合和隔離鄰舍的小朋友一起玩賽跑、接力賽、捉迷

希望可以創辦音樂學校,培育更多音樂人。

家駒

藏,有時兩兄弟也會玩一些簡單遊戲,例如在地上用粉筆畫上一條線,就可以席地打乒乓球,兩兄弟的感情,更加濃情化不開。

小時候,家駒和家強曾經養了一隻小狗,並且養了四、五年,一直相安無事,但其實政府營辦的公共屋邨是不容許飼養狗隻。有一天,政府人員巡樓的時候,聽到他們家中有狗吠聲,他們的爸爸就將小狗送走了,其實兩兄弟亦很喜歡飼養其他寵物,例如金魚、烏龜、雞仔、白鴿……等等,家駒的愛心,亦從那時候開始培育出來。

後來有一天,家駒的大哥買了一套音響喇叭回家,家姐就會拿一些黑膠唱片回來,播放外國流行音樂,在這樣環境薰陶下,擴闊了兩兄弟的音樂視野,也培育了他們的音樂品味。根據家駒的家姐黃小瓊回憶,他大約13歲的時候,開始學彈木結他;家強亦曾透露,家駒大約15歲就開始和年紀相若的鄰居組建樂隊,之後更邀請他加入。至於需要練習彈結他的時候,兩兄弟就會走出屋企的露台或後樓梯練習,避免妨礙他人。

音樂狂人的首支結他

　　家駒的第一支結他，是一支二手木結他。有一天，他在屋企附近的地方發現有人扔掉，他檢查之後發覺只有少許破損，便拿回家修理，眼見結他表面有少許污漬，便使用天拿水清洗一會。原來他打算將它送給也喜歡彈結他的鄰居，但當他眼見結他表面破損，因家駒使用天拿水過度，導致表面破損便婉拒了，家駒只好拿著它回家自娛一番，殊不知越彈越喜歡這玩意，從此踏上他的音樂之路。

　　至於家駒的初戀故事，也就是他正式的第一位女朋友，是他在蘇屋邨巴士總站認識的。由於大家都住在蘇屋邨，每天都會乘坐 2 號巴士上學而認識。拍拖多年之後，家駒覺得自己在事業上仍然一事無成，對於雙方的將來作不出任何承諾，不能給予對方任何保障，只好主動提出分手；而這位女孩子，正是家駒於 1988 年《秘密警察》專輯〈喜歡妳〉的女主角。及後家強接受訪問時也透露過，〈喜歡妳〉這首歌是寫給家駒的初戀女朋友：「當然我也認識這位女

孩子，因她是他的一生中最愛。」

筆者按：坊間亦有流傳不同版本，個人覺得總沒有人親得過他們兩兄弟的感情和信任，所以家強所說的版本，相信是唯一最可信的版本。

每晚夜裏自我獨行

隨處蕩 多冰冷

已往為了自我掙扎

從不知 她的痛苦

〈喜歡妳〉

家駒和家強成長於蘇屋邨，兩兄弟從小孕育出不可分離的手足之情。

黃家強、黃家駒及父母親1992年的家庭照

Beyond 雛型之誕生

2.2

家駒中五畢業後，人浮於事，曾任職辦公室助理，除了文職，也任職一些需要體力勞動的行業，例如鋁窗、五金、空調、水電工程，亦曾經擔任電視台佈景製作員，及後經鼓手葉世榮介紹，在當時位於銅鑼灣希慎道新寧大廈，德高保險有限公司任職保險銷售員。不過之後家駒在不少訪問當中，坦言實在太喜歡音樂，由於任職保險銷售員未必需要每天返公司報到或辦工，在外出工作例如見客的時候，也會忍不住抽空上去 Band 房夾 Band 玩音樂。

不說不知，上述提及外表披上銀色玻璃幕牆的新寧大廈，正是美籍華裔著名建築師貝聿銘設計，他的得意之作更包括巴黎羅浮宮

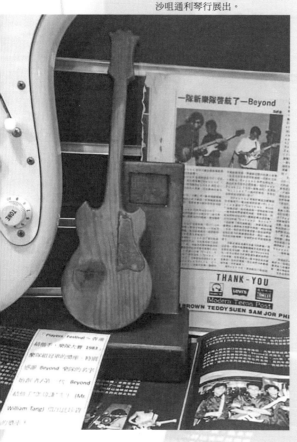

Beyond 參加結他雜誌舉辦的 1983 Guitar Player Festival 結他比賽，最終勇奪殊榮。這是他們第一個冠軍獎項，曾經在尖沙咀通利琴行展出。

外的金字塔、座落中環心臟地帶的中銀大廈。而當新寧大廈拆卸重建前，吳宇森導演曾於 1986 年執導的經典電影，由周潤發（Mark 哥）、狄龍（豪哥）、張國榮（杰仔）領銜主演的《英雄本色》出現過，場景就是李子雄（阿成）和手下浩浩蕩蕩一起步出新寧大廈正門口，而已經跛腳的 Mark 哥，替李子雄（阿成）開了車門之後，阿成就從口袋裡拿出數張紙幣掉在地上，給 Mark 哥作打賞那一幕，背景就是新寧大廈。

搖滾主流以外的音樂

　　1981年，家駒透過土瓜灣嘉林琴行老闆介紹，認識了葉世榮，聯同兩位朋友鄧煒謙及李榮潮組成樂隊，這正是Beyond樂隊的雛型。這次認識，不單只影響了這幾位年青人的將來，亦影響了後來加入的黃家強、黃貫中，更影響了全球喜歡聽Beyond的華人樂迷。

　　1983年，因參加結他雜誌舉辦的1983 Guitar Player Festival結他比賽，因報名比賽需要樂隊名稱，Beyond這名字是當時結他手鄧煒謙所改，他曾私底下向家駒透露，意思是Beyond Rock and Roll，玩搖滾為主流，但又是搖滾主流以外的音樂；及後大家開會同意選用Beyond，一致認同思就是超越！亦都能夠代表他們玩音樂的目標：超越所有人。他們亦眾望所歸，透過精湛演出，將參賽作品〈Photograph〉和〈Brain Attack〉這兩首純音樂作品發揮得淋漓盡致，最終取得冠軍殊榮，這亦是Beyond樂隊成立以來第一個冠軍名銜。

沉默裡遠看　視野漸迷濛
這一刻終於出現
長夜盼看見　是妳的影子
我的心漸漸跳動
〈亞拉伯跳舞女郎〉

中西合璧

比賽完畢，Beyond 樂隊接受記者訪問，結他手鄧煒謙受訪時透露，Beyond 將會以 Colony Rock（殖民地搖滾）作發展，在當年來說，這是一種新的音樂種類。他進一步解釋，香港這地方很多事物都帶著殖民地味道，音樂亦然，所以 Colony Rock（殖民地搖滾）是一種將西方搖擺樂，加上濃厚地方色彩的味道，例如中國、日本、印度的音樂元素混在其中，希望在傳統搖擺樂當中，創出一種中西合璧的搖滾音樂。之後雖然鄧煒謙離隊，但在 1987 年推出的〈亞拉伯跳舞女郎〉、〈大地〉等歌正是朝著這種方向進發！及後他們於 1992 年在日本發展期間，接受當地電視台訪問，家駒亦以肯定的語氣，將 Beyond 樂隊所玩的音樂種類，歸納為 Colony Rock（殖民地搖滾）。由此可以引證，由 1983 年開始，他們一直朝著 Colony Rock（殖民地搖滾）的夢想進發，從來都沒有改變。

為了生計可以去到幾盡

1985 年，Beyond 在堅道明愛中心自資舉辦《永遠等待演唱會》，家駒邀請負責演唱會場刊平面設計的黃貫中加入，成為樂隊的結他手之一。當日家駒的父親也是座上客，也有聽足全程，但不太欣賞及認同家駒所玩的搖滾風味，覺得十分嘈吵，所以散場的時候，仍然大發牢騷。

不過，有一次家駒的家姐黃小瓊受訪時透露，當年家駒曾向父親求助，可否注資 5000 元作音樂會週轉之用，這數目大概是當年一般打工仔三至四個月人工，並非一個小數目，而當時父親竟然一口答應。縱使他在散場的時候，依然滿口牢騷，但愛子之心已經呼之欲出，否則也不會坐到散場才願意離開。

當年 Beyond 的亞拉伯服飾前衛，有份充當形象顧問及設計的潘先儀、潘先麗功不可抹。充滿中東風味的《亞拉伯跳舞女郎》，形象鮮明特出，令樂迷留下深刻印象。

另外，曾有一些忠心粉絲透露，在 1983 年至 1985 年期間，家駒也會去一些酒吧或酒廊上作結他彈奏，並獻唱一些耳熟能詳的英文歌曲，由於歌聲獨特沉厚，略帶磁性，雖然現場環境非常嘈吵，且寂寂無名，但繞樑三日的氛圍，令到台下有些觀眾聽得如痴如醉，之後更成為 Beyond 忠心粉絲的一份子。

1985 年底，小島樂隊舉辦音樂會，主音區新明特別指定邀請 Beyond 樂隊，成為《小島 & Friends 音樂會》的演出嘉賓。演出的時候，Leslie Chan 也在場，當他看過 Beyond 演出之後，覺得這隊樂隊很厲害，認為他們將來一定會紅，便毅然決定跟他們簽約，成為他們的經理人。

自資卡式帶《再見理想》

1986 年，家駒帶領 Beyond 樂隊，自資出版卡式帶《再見理想》專輯，每盒售價28元，總銷量大概賣出一千多盒。由於沒有足夠資

金委託唱片公司發行，所以他們以寄賣的方式，委託永發、保聲、偉倫唱片公司，以及音樂一週、搖擺雙週刊的辦公室，還有一鳴音樂中心幫手寄賣，而這盒專輯，深受當時喜歡聽搖滾 indie 樂迷歡心及追捧，無形中凝聚了一班忠實樂迷。

1987 年，家駒帶領樂隊下，推出第一張專輯《永遠等待》，以及充滿中東、印度音樂風味的《亞拉伯跳舞女郎》，曲風在當時來說十分破格，可惜口碑始終未如理想。這邊廂，對於 Beyond 忠實樂迷來說，減輕了充滿爆發力的搖滾風味，變相覺得商業味道越來越濃，換來的只會越來越失望，有一些更捨棄 Beyond 而去；那邊廂，對於一直聽開時下流行曲的樂迷來說，則略嫌搖滾方面比較重口味，商業化的流行元素反而並不太重；這樣的兩頭不到岸，直接影響口碑，導致銷售量比預先估計，仍有一大段距離。

獨自在街中我感空虛
過往嘅憧憬都似夢
但願在歌聲可得一切
但在現實怎得一切
〈永遠等待（全長版本）〉

酒廊賣唱

　　據知，為了幫補生計，Beyond 迫於無奈，開始在尖沙咀東部翠麗華酒廊登台唱歌，同台演出的，還有朱咪咪、李龍基⋯⋯這些酒廊歌手，不過由於當年 Beyond 知名度並不高，所以只會安排在平日，例如星期三、四晚上，大約十時過後才可上台演出。而朱咪咪、李龍基⋯⋯這些深受酒廊捧場客歡迎的歌手，就會安排在星期五、六、日的黃金時段演出。

　　雖然 Beyond 在這段期間，透過這種演出可以幫補生計，但卻等於墮入惡性循環當中，令到一些一直喜歡聽他們搖滾音樂的樂迷捨棄，不過同一時間，一直支持 Beyond 的死忠粉絲，以及新加入的樂迷，仍然竭力維護及支持 Beyond 樂隊的演出及發展。

從肯亞到日本～宣揚和平與愛（上）

2.4

1987 年，Beyond 樂隊開始破天荒在翠麗華餐廳酒廊定期演出，這段時期亦是成員最難捱的日子，但他們並沒有選擇放棄……

1988 年推出《現代舞台》專輯，為了迎合當時香港音樂市場的需要，他們接受唱片公司建議，統統剪掉長頭髮，一起建立健康新形象。

1988 年，《秘密警察》專輯內的〈大地〉奪得 TVB 的十大勁歌金曲獎項，為樂隊獲得首個傳媒獎項；原來這首歌早於 1986 年籌備《永遠等待》黑膠專輯的時候，Demo 已經創作好，歌曲原名〈黃

河〉，雖然預計此曲必定爆紅，不過家駒則以黃貫中演繹更恰當作為理由，將主唱重任交到他手上。

1989年，由家駒作曲，小美填詞，以歌頌母親為題的〈真的愛妳〉，奪得十大勁歌金曲及十大中文金曲兩大獎項；後來他的家姐黃小瓊曾透露，當她第一次聽到〈真的愛妳〉的時候，真的有點兒被嚇倒，因為她記得家駒以前曾經誓神劈願，揚言不會創作類似的商業歌曲。而後來家駒對於創作了〈真的愛你〉，他語帶無奈表示這是唱片公司趁著母親節的時候，要他創作一些歌曲去歌頌母愛，意思就是說，他根本就不情也不願創作這類歌曲的呢！

〈光輝歲月〉影響深遠

1990年，由家駒作曲及填詞，向南非民權領袖曼德拉致敬，以紀念他在南非種族隔離時期，為黑人所付出努力作為題材的〈光輝歲月〉奪得十大勁歌金曲獎。當年，家駒亦憑此曲奪得最佳填詞之

獎項。早前有幸邀請曾替鄭秀文〈我們都是這樣長大的〉填詞的填詞人詩詞接受小弟專訪，她覺得填詞必須跟隨一些填詞技巧，例如起韻、韻腳作押韻，不過，〈光輝歲月〉卻是特別的罕有例子，甚至可以成為填詞班的教學材料，就是就算不押韻，只要內容能夠打動人心，都是一首絕世佳作。家駒憑此曲奪得當年最佳填詞獎，的確實至名歸。

1991年，Beyond 再憑〈Amani〉獲得十大中文金曲獎。這首歌的背後故事，充滿愛的意義。話說當年家駒跟隨香港世界宣明會，去了新幾內亞探訪之後，音樂視野完全擴闊了不少。而第二次他再次跟隨香港世界宣明會遠赴非洲肯亞探訪，家駒詢問當地土著，「愛與和平」用當地語言是怎樣說，創作〈Amani〉的雛型就這樣誕生了，並在之後的行程中，和當地小學生一起合唱。回港之後，Beyond 更邀請聖基道兒童院的小朋友一起合唱此曲！

我們的歌曲，並不是用來娛樂，是用來欣賞的。

家駒

從肯亞到日本～不歸之路（下）

2.5

1991 年，Beyond 首次於紅磡香港體育館舉辦五場生命接觸演唱會，由於對香港樂壇感到失望，加上希望樂隊能衝出香港，在音樂創作領域上可以更自由；同一時間，日本經理人公司在香港紅磡體育館現場欣賞他們的演唱會後，對 Beyond 頗感興趣，很想和他們簽約，便邀請他們前往日本發展，最終雙方一拍即合。同年年尾，Beyond 轉投華納唱片。家駒表示，簽約去日本發展的原因，正是他們希望有更大自由度去玩音樂，以擺脫香港樂壇的束縛及題材限制。

1992 年，Beyond 開始長駐日本，起初以為日本比香港有更大的自由度去玩音樂，但事與願違，起步的時候他們仍要裝扮成鄰家男孩模樣，去爭取日本樂迷的關注。雖然他們在日本的生活孤獨，在富士山錄音室的僅有娛樂節目，只是去附近的便利店購物，但在那裡學到跟香港不一樣的音樂，以及香港的樂迷，有很多對他們仍然念念不忘，常常寫信去噓寒問暖，並寄了不少香港土產，例如…冬菇、臘腸……寄給他們吃用，這些生活上的點滴，成為 Beyond 在日本發展最大的推動力。此時的 Beyond，在日本的知名度已逐漸上升，同時亦吸納了一班日本歌迷。

為何偏偏選中他

1993 年 6 月 24 日凌晨 1 時（日本時間），為宣傳即將發行的日語唱片《This is Love Vol.1》，Beyond 應邀到富士電視台位於河田町的 4 號錄影室拍攝遊戲節目《小內小南的想做什麼就做什麼》（日語：ウッチャンナンチャンのやるならやらねば！）遊戲進行

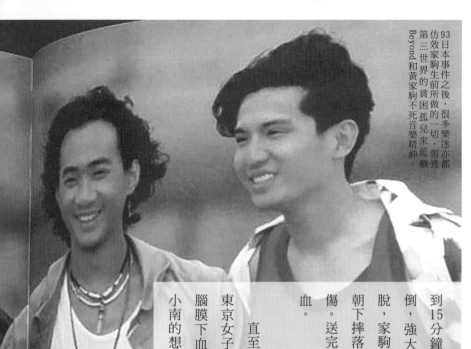

93日本事件之後，很多樂迷亦都仿效家駒生前所做的一切，領養第三世界的貧困孤兒來延續Beyond和黃家駒不死音樂精神。

到15分鐘便發生意外，家駒在狹窄並沾滿水漬的台上奔跑時不慎滑倒，強大衝力使身旁3塊佈景板的固定裝置脫落，佈景板隨即鬆脫，家駒與身旁的主持人內村光良一同墜落2.7米的台下，家駒頭部朝下摔落，後腦首先著地，隨即昏迷，內村光良則胸部著地，僅受輕傷。送完之後，鑑於家駒頭部嚴重受創，醫生並未施手術清走腦內瘀血。

直至6月30日下午4時15分（日本時間），家駒留醫六天後，在東京女子醫科大學醫院宣告逝世，終年31歲，院方公佈死因為急性腦膜下血腫、頭蓋骨骨折、腦挫傷及急性腦腫脹。出事節目《小內小南的想做什麼就做什麼》亦因家駒的逝世宣告停播。

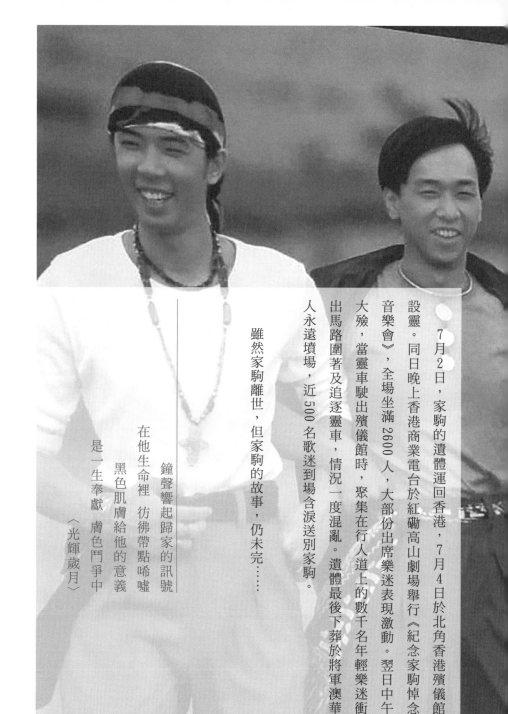

7月2日，家駒的遺體運回香港，7月4日於北角香港殯儀館設靈。同日晚上香港商業電台於紅磡高山劇場舉行《紀念家駒悼念音樂會》，全場坐滿2600人，大部份出席樂迷表現激動。翌日中午大殮，當靈車駛出殯儀館時，聚集在行人道上的數千名年輕樂迷衝出馬路圍著及追逐靈車，情況一度混亂。遺體最後下葬於將軍澳華人永遠墳場，近500名歌迷到場含淚送別家駒。

雖然家駒離世，但家駒的故事，仍未完……

鐘聲響起歸家的訊號
在他生命裡　彷彿帶點唏噓
黑色肌膚給他的意義
是一生奉獻　膚色鬥爭中
〈光輝歲月〉

家駒
的 影響力

永遠的搖滾巨人

3.1

坊間有不少人認為，家駒就是 Beyond 的靈魂，沒有家駒就沒有 Beyond，個人覺得，我們站在舒適圈去評論曾經經歷驚濤駭浪，曾有不少人唾罵為搖滾叛徒，行過死蔭幽谷的一隊本地樂隊是否成功，甚至是否屬殿堂級樂隊？應該是依據這隊樂隊隨著時間的發酵，作品的後續力，以及樂隊的信念及音樂精神、影響力有多大、有多深、有多遠來定斷。

家駒在香港來說，是一個基層出生的典型屋村仔，從沒有正式去過什麼音樂學校學彈結他，如有不明白的地方，他就向懂得彈結他的隔離鄰舍不恥下問，一邊學習，一邊實踐，一邊修正，不停每一天自學苦練，如此日復日，年復年，日積月累。他的每一首歌，

他的每一個想法，他的每一次演出，已經影響了無數人。他，不單止在自己成長的香港，還有第一次踏足海外演出並發表同名純音樂作品的台灣，再到北京舉辦音樂會的中國，拍攝《Beyond》放暑假電視音樂節目的澳門，人生最後一次海外演出的馬來西亞，嚮往當地音樂產業蓬勃的日本，還有韓國、越南、泰國、東南亞等地；也有他的樂迷甚至乎遍佈五大洋七大洲，基本上有華人的地方，就有人聽他的歌長大。

成為後世的生活教材

據知，日本有外語學校專門教授普通話或廣東話的地方，也會以曾奪得 1990 年度十大勁歌金曲最佳填詞歌曲的〈光輝歲月〉，透過歌詞去教曉當地學生中文字，而這些學生也藉著〈光輝歲月〉這首歌認識黃家駒，從而認識 Beyond 其他的音樂以及他們如何由零開始的艱辛奮鬥音樂歷程。日積月累下，全球越來越多人聽他的音樂，甚至乎成為他的歌迷，他的追隨者。

論到音樂作品，首先家駒無疑影響其隊友不少，黃貫中的彈奏方式，和家駒絕不一樣，家駒擅長技術型彈奏，最熱衷 Art Rock，相反黃貫中熱衷重型搖滾 Heavy Metal。還記得 Paul 這樣說過，在堅道明愛音樂會家駒臨時拉扶邀請他幫手充當結他手的時候，他的第一個反應：你的歌好難彈，根本並不是我玩開的種類型。不過家駒實在太謙虛，亦都充當領袖的角色，一邊安慰他，一邊大派定心丸，事實上他們在當年時常上去夾 Band 的一鳴音樂中心的時候，黃貫中如果有什麼不明白的彈奏技巧，不知如何彈下去的時候，那時候家駒就充當他們的老師，毫不吝嗇地將他所知的一切，傾巢而出毫無保留地分享，與其說教授，不如說朋友與朋友之間的坦誠分享，亦師亦友。在此相信你可以理解，為何黃貫中曾訴說，願意今生今世死心塌地擔任 Beyond 結他手就已經心滿意足了。家駒對黃貫中來說，既是老師，亦是好友，是戰友，也是音樂上的知己良朋。

至於黃家強、葉世榮也是一樣，他們有任何不明白的地方，家駒亦都會無私地告訴他們如何解決無論是彈奏上，抑或是敲擊上

我要發奮設法變作勇猛

預備日後落力為著使命

〈巨人〉

的技術問題。也就是說，家駒在他們心目中，永遠都是音樂的搖

滾巨人。

不安於現狀的家駒理念

3.2

除了影響身邊的隊友之外，他亦影響了當時的娛樂圈，據我所知80年代至90年代那段日子，圈中有不少藝人也喜歡聽Beyond 的音樂，他們也會覺得好奇，為何 Beyond 在娛樂圈發展，卻是清清楚楚劃清界線。告訴大家，Beyond 只是音樂人並不是藝人，透過一些鼓舞人心的音樂，同一時間實踐一個見證，就是在娛樂圈發展，也可以盡力去爭取，堅持自己的底線，堅持自己也可以實現心中的理想，而不會被勝利沖昏了頭腦，不會被掌聲歡呼聲迷失自己。

所以有段期間，一些所謂八卦雜誌訪問某些藝人喜歡什麼音樂，或多或少他們總是提及 Beyond；及後 90 年代初，家駒忍無可忍，以一位離開了香港娛樂圈的旁觀者身份，去爆出那一句經典批判：「香港就只有娛樂圈沒有樂壇。」這一句說話不單止震撼整個娛樂圈，整個樂壇，更令當其時的藝人，有更大的反省空間：究竟自己正在做甚麼？所追求的是否和當初的初心背道而馳？還是已經變了質，兼且越走越遠？

音樂臥底

又說家駒的影響力，不得不提及他們曾經在訪問當中，提及自己在流行音樂裡，根本是活生生的搖滾臥底。簡單地說，無論他們創作的歌曲多麼商業化，多麼朗朗上口，甚至可以當卡拉 OK 去唱，他們總會在專輯中，預留一些空間去發揮搖滾音樂，別忘記還要和唱片公司角力之後，才可以保留這小小的空間。說到底，也是一個正面教材，如果你默不作聲，人家就會當你已經默許接受。如果你

Beyond 曾形容自己在流行音樂
當中，是活生生的臥底，也就
是搖滾臥底。
（攝於 Beyond 傳奇三十五週年
展覽）

00763

00767

00769

00770

1 JUNE 1930
THE INTERNATIONAL BEYOND CLUB

YOND

密　　碼：＿＿＿＿＿＿
姓　　名：＿＿＿＿＿＿
身　份　証：＿＿＿＿＿＿
出生日期：＿＿＿＿＿＿
發証日期：＿＿＿＿＿＿

越過痛楚
戰勝心魔覓自我
　　若有理想
那怕崎嶇實現我自由
〈戰勝心魔〉

有留心他們的作品所表達的訊息，他們由始至終，總是不安於現狀，不滿意現實，不滿意無謂的掣肘。可是他們懂得如何平衡，懂得如何去爭取。找到既可玩音樂，同時又可養活自己的方式，正如流行音樂元素混於搖滾之中，也就是商業社會與夢想從來也可以不會衝突一樣。

關顧別人 擁抱世界

3.3

論到最影響深遠的，首選必定是香港的樂迷！有一些樂迷，聽過 Beyond 的歌曲，令他們重新思考什麼叫做追逐夢想？什麼叫做實踐理想？

由家駒帶領下的 Beyond 透過歌曲去提醒樂迷，除了擴闊音樂視野，甚至乎心靈的範疇亦變得更加廣闊，令到我們可以順著 Beyond 各位成員的心靈，透過他們的夢想去確認。Beyond 亦知道實踐的重要性，達到歌曲之中也可以有引導，但最重要的是，Beyond 確實是已經親身示範，而且是和樂迷一同成長，由當初只是顧及尋找自我的，較為狹窄的視野，透過家庭倫理的作品，令到樂迷知道，認識

自我之外，還要關顧家人、朋友的重要性，例如令我們感受到每逢母親節都聽到〈真的愛你〉這首歌。

此外，Beyond 同時亦透過一些民族性的作品，令我們覺醒海峽兩岸仍然有很多問題需要解決，本是同根生，相煎何太急。不過最精彩之處，莫過於並沒有在作品當中，評論誰對誰錯，只不過是透過歌曲，來表達他們當時的所思所想，以及所有的內心感受。還記得93年《Beyond Unplugged Live》演出之後的訪問當中，家駒斬釘截鐵地說，你想在社會取得什麼？首先你要問自己給予什麼給這個社會，之後他大聲地說：「我給予音樂」。

為弱勢發聲的搖滾武士

另一方面，家駒也帶領我們認識這個世界，原來幸福絕非必然，若你覺得自己幸福，只不過是當其時你好彩罷了。關顧這個世界，不單止由家駒所去過的第三世界：新幾內亞及非洲肯亞，當中

令我們認識南非民權領袖曼德拉，他讓我們知道，除了自身之外，這個世界還有很多地方，需要我們去認知、去認識、去關注、去思考，當中令到不少樂迷思考及建立同理心，這份影響力到目前為止，我只看到 Beyond 透過歌曲可以持續性地做得到。

早前，曾和香港填詞人關栩溢、獨立音樂人 Oscar Tse（OT）聯合主持 Beyond 導賞團電台音樂節目，當中關栩溢所提出的論點非常精彩，實在叫小弟拍案叫絕，因他一語道破 Beyond 的成長歷程，就是透過修身、齊家、治國、平天下的方式，一邊和歌迷一起成長，一邊帶領歌迷一起去尋覓真我、關心家人、關心社區、關心國家，甚至乎俯瞰這個世界，有什麼弱勢社群需要我們伸出援手。

以上所提及的，就是家駒生前對我們的影響力。只有這些麼？

不是。

千秋不變的日月
在相識裡共存
姑息分割的大地
劃了界線
〈大地〉

我整天覺得，自己背著吉他，就好像背著一把寶劍。

家駒

國內掀起一股家駒熱

3.4

家駒意外事件，不少樂迷稱為「93日本事件」，令不少歌迷哭得死去活來。無可否認家駒在生的時候，或多或少香港當期時追星意識型態仍是流於表面，樣子俊朗、歌曲好聽就會死心塌地誓死跟隨。但歲月不留人，樣子歌聲若是走了樣又會怎麼樣？路遙知馬力，很快就會離棄對方，甚至忘記得諸腦後。

不過真的日久見人心，93日本事件之後，很多樂迷亦都仿效家駒生前所做的一切，例如他生前曾為香港世界宣明會帶領Beyond 其他成員，一起去領養當地的貧困孤兒或小朋友，他們這些行為成為歌迷照板煮碗學習方式。據我所知，有一些歌

迷不單止只領養一個，甚至領養十多個貧苦兒童，這種以愛去延續 Beyond 不死音樂精神，這些歌迷府拾皆是。

他的影響力，在93日本事件之後繼續發酵，當時的中國大陸經濟正在起飛，宏觀調控底下，市場經濟逐步形成，當其時的人民極需要一些勵志的歌曲。雖然當年 Beyond 並沒有北上發展，但在沒有官方宣傳底下，歌迷口耳相傳告訴身邊的家人、同學、朋友、同事，從而認識家駒，認識 Beyond。在南方的彈丸之地：香港，這小小的地方，有一位年輕人，因為追尋夢想，不幸客死異鄉，離開了大家，但生前所創作的歌曲，卻隱藏了不少勵志的故事，訴說著追夢的重要性，就這樣子口碑一路漸漸地擴散開去，及後無論電台、電視台亦都開始醒覺，無論你身處南方的深圳，還是北方的哈爾濱，原來民間正流傳這一隊樂隊的粵語歌曲，所以亦都開始主動播出，甚至在沒有任何商業利益的前提下，也開始前仆後繼播放 Beyond 的歌曲。不單止聽得懂廣東話的南方，黃河、長江以北一帶，以普通話為母語的省份，無論是大城市，抑或是小鄉村，他們

也開始被這股 Beyond 浪潮所牽動，被 Beyond 的勵志歌曲所激勵，被 Beyond 的歌聲所感動。

圍著老去的國度
圍著事實的真相
圍著浩瀚的歲月
圍著慾望與理想
〈長城〉

我覺得每一樣東西都是發自內心，要
感動別人一定要先感動自己。

家駒

永遠都是聽廣東話版本最入肉

聽 Beyond，

還記得有一次，香港電台電視部派人上去四川採訪汶川大地震之後的重建情況，當中有一位小女孩，衣衫有少許襤褸，拿著一支木結他，在臨時搭建的醫院裏，用她並不熟悉的廣東話，半鹹半淡地去唱出 Beyond 膾炙人口的〈真的愛妳〉，向當其時受重傷仍然住在醫院的病人加油打氣！通常訪問他們，為何會使用不熟悉的廣東話去唱，而非用回自己的母語，他們總愛說，因為用廣東話去唱，才會有更加深層次感受，因為 Beyond 也是使用自己的母語，去唱出他們內心的深層次聲音。

我曾經在中國大陸廣東省一帶住了很多年，平時工餘時間最喜歡的就是行逛唱片舖，其實也分不清所售賣的是正版還是翻版，不過我眼見絕大部分唱片舖所售賣的 CD 當中，除了大家所熟識的，例如有華人的地方就有人愛聽的鄧麗君之外，也有八十年代紅透半邊天的譚詠麟、張國榮、梅艷芳、陳百強等，不過 Beyond 的 CD 專輯也必定會安放在當眼的地方給你挑選，反而其他的香港樂隊或組合真的很難找得到。

念念不忘的 610

台灣的情況又如何？相信大家都知道，他們在台灣正式推出的國語專輯只是寥寥數張，不過影響之深遠，也是無法估計。言語的隔膜，根本從來沒有發生，〈午夜怨曲〉為例，當他們聽過國語版本以及廣東話版本之後，深深被廣東話版本的內容所感動，還有其他的作品也是一樣，他們寧願聽 Beyond 以廣東話唱出歌曲，也不太愛聽國語版本，並不是版本不好，而是廣東話版本實在太出色了。

至於馬來西亞比較著數，當年很多樂迷從小開始，已經透過錄影帶去觀賞香港的電視節目及電影，可以說他們從小已經被訓練，所以廣東話特別靈光，有時比我還要流利。但印象最深刻的一次，就是幾年前馬來西亞政權動盪變遷的重要時刻，他們自發將〈光輝歲月〉，無論是廣東話版本，還是國語版本，都作為他們的激勵歌曲，所以十分佩服他的創作能力，仍然與時並進。

日本情況又如何？據我所知仍然有一些日本樂迷對家駒念念不忘，每年的六月十日，也會相約所認識的 Beyond 日本歌迷，在家中舉辦一個簡單而隆重的生日聚會，一起切蛋糕，一起聽他的音樂，一起來懷念他。問她們為什麼這麼喜歡家駒，有很多會覺得日本的樂隊就只是為了賺錢和方便追求女孩子，Beyond 樂隊卻完全不一樣，歌曲有血有肉之餘，更引導人永遠向前進發。Beyond 對她們的影響之大，亦理解現在為止，她們依然聽 Beyond 真的不出奇。

風中揮舞狂亂的雙手
寫下燦爛的詩篇
不管有多麼疲倦
潮來潮往世界多變遷
迎接光輝歲月
為它一生奉獻

〈光輝歲月（國語版）〉

我們都會發覺很多天災人禍，其實都是人為造成的，希望我們的明天一天一天走向和平。

家駒

家駒既是音樂，也是種子

3.6

曾經和我們的生命連結過的音樂人。

甚至乎在街邊 Busking，藉著這些演出去懷念、去歌頌這位

點可能會選在正式的演唱會場地，亦可能是在一些社區會堂，

自發性去舉辦形形式式、大大小小的紀念家駒音樂會。舉行地

又或者有唐人街的地方，每年的六月，當地音樂人或樂隊也會

至於世界各地，據我所知五大洋七大洲來說，有華人的地方，

在海外生活的華僑，抑或四處漂泊的旅行背囊客，尤其喜歡唱

〈海闊天空〉，當中的「懷著冷卻了的心窩飄遠方……」完全表達他

們身在異鄉的感受。無疑，這首歌絕對可作鼓勵的催化劑：路雖然難

行，但仍然需要奮勇向前。香港樂壇以家駒為榮，曾經出了一位這樣污泥而不染的年輕音樂人，他為了夢想，願意犧牲很多，甚至生命。而在奮鬥的過程中，感動了很多人，令大家懂得如何尊重音樂、

薪火相傳

有沒有發現，無論你身處世界各地哪一處，若是生活在一個長期受壓迫的地方去聽 Beyond 音樂，內心感受必定更加濃烈。香港現在的情況又如何？據我所知，在90年代中後期開始，在香港接受教育的小朋友，在上音樂堂的時候，音樂老師都會教小朋友唱〈真的愛妳〉，教導小朋友母愛是如何的偉大。大家不要小看這種薪火相傳，星星之火可以燎原，這些小朋友長大之後都可以透過行動，去表達出我也是聽 Beyond 的音樂長大。

寫到這裡，我不禁心想如果這些小朋友，將來有機會接觸 Beyond 的其他作品，相信更加會有不一樣的人生價值觀，因為

Beyond 音樂除了提醒我們孝順父母、關心家人、關顧鄰舍、愛心世界，亦包含和平、自由、平等的普世價值……

Beyond 到底是什麼？既是音樂，也是種子。

家駒的影響力到此為止嗎？肯定不是！他的影響力只會一直深化下去，一直發酵下去，一直永無止境地擴散開去！不過我們需要的，除了時間作為證明之外，我們亦都是當中的一份子，你願意成為當中薪火相傳，接下這個火炬去傳給下一代的歌迷嗎？

我們拭目以待。

原諒我這一生不羈放縱愛自由
也會怕有一天會跌倒
背棄了理想　誰人都可以
那會怕有一天只你共我
〈海闊天空〉

家駒也令不少人的命運改變！每一期　re:spect　音樂雜誌，我也會撰寫
Soooradio 電台專訪文字版專欄，有一期專訪劉偉恒導演，他訴說 Beyond
也改變了他的一生。

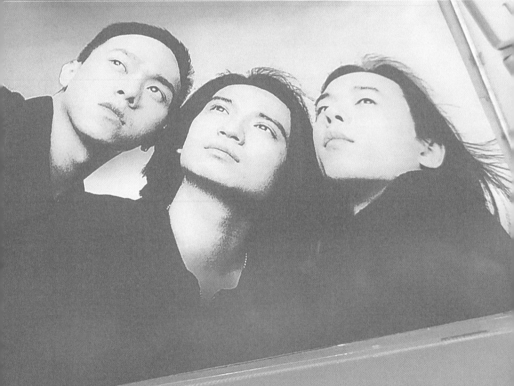

三子浴火重生記

4.1

沒有家駒之後的 Beyond

有人認為，Beyond 四子時期的音樂最好聽，因為有家駒坐鎮，有家駒作為領導者，也是樂隊的舵手，更是樂隊的靈魂，有他就有 Beyond。確實「93事件」之後，家駒離開了，Beyond 三子共同兼負家駒生前的崗位，很多人就不喜歡了，他們說沒有家駒的 Beyond 就不是 Beyond 了，Beyond 沒有靈魂了，他們開始側目，開始懷疑，開始唾棄，從而離開 Beyond 的音樂世界……

我從來也沒有離開 Beyond 的音樂世界，因為我由 1987 年開始聽〈昔日舞曲〉的一刻，我就發現一個事實，就是 Beyond 一直透過音樂陪伴我一起打逆境波，無論 Beyond 面對任何攔阻，他們就像路

118

時光總飛逝未能停留
容許多給你愛
以歌聲感激知心好友
我願為你高歌

〈總有愛〉

邊從石隙生長的植物一樣，任由風吹雨打，他們的根部反而更茁壯成長。

走過死亡幽谷

1993 年之後的 Beyond，三子所面對的一切，更加是直墮深淵，行過死亡幽谷的佼佼者。他們喪失了相處三十多年的親人，他們損失了一位共同進退的戰友，他們損失了一位要好的朋友，他們損失了一位好老師，他們損失了一位高瞻遠人的領袖，他們沒有了舵手，他們沒有了方向，他們沒有了希望，只有沮喪、埋怨、自責、憤怒、悲哀、無助、哀痛。

但我覺得沒有家駒，就等於沒有 Beyond 的靈魂，實在可圈可點。如果你聽了那麼多年 Beyond，或多或少對這位英年早逝的年青人產生感情，眼見他出生入死的隊友正處於死蔭的幽谷之中，不幫手安慰不特止，反而踩多兩腳，從而唾棄他們，於心何忍？

三子一直緊守 Beyond 樂隊信念，透過不同種類的音樂，例如 Grunge、Britpop、Electronic……繼續去突破自己的極限，一直超越自己，永不停步。其實，Beyond 如何發展下去，如何取悅我們已經並不重要了，除非你只是一般的音樂消費者，只想在 Beyond 身上得到什麼，而非想著如何回饋 Beyond 什麼。

繼續家駒信念

　　況且三子亦都尊重家駒的遺願，也正是 Beyond 四子正在日本發展的時候，接受日本電視台訪問中，家駒曾形容 Beyond 樂隊一直都是以 Colony Rock（殖民地搖滾）來發展。若大家沒有善忘的話，早於 1983 年他們贏取樂隊第一個結他比賽冠軍殊榮之後，Beyond 已經公開表示，將會朝著 Colony Rock（殖民地搖滾）作發展，希望在傳統搖滾樂當中，創出一種中西合璧的搖滾音樂。

　　正因如此，Beyond 三子緊執這個信念，透過不同種類的音樂，例如 Grunge、Britpop、Electronic……繼續去突破自己的極限。或者未必達到普羅大眾的口味，不過是否就可以輕而易舉地，將那時候處於死蔭幽谷當中的 Beyond 三子拯救出來？大眾輕易地批判他們的音樂一無是處，沒有靈魂，沒有內涵，沒有味道？我們都是聽 Beyond 的音樂長大，是否應該反過來陪伴三子，一起同步過冬，一起行過這段人生最黑暗的歲月？

在我們未來的日子裡，我們面對很多
大時代變遷，我們會很積極的面對我
們將來的變化。

家駒

陪伴才是最好的安慰

4.2

還記得清楚，Beyond 三子在家駒離開之後，相約返回洗衣街215號二樓後座的時候，第一眼進入眼簾的，仍然見到他生前所擺放好的結他，他吸煙後放在煙灰缸裏的煙頭，他夾 Band 的時候固定站在同一位置的地氈……他們的眼淚直流，他們選擇無聲，他們選擇不想移動上述的一切物件，因為他們根本接受不了他的離開。

人到了最傷心欲絕的時候，任何說話已經是多餘，陪伴才是最好的安慰。Beyond 之後的音樂取向是什麼，如何發展下去，如何取悅我們，已經並不重要了，除非你只是一般的音樂消費者，只想在

曾話過　我活著便精采
無論你　始終都睇不到我
仍然無懼　我有我的根據
　　是錯對　也不枉過
〈活著便精彩〉

Beyond 身上得到什麼，而非你想如何可以幫到 Beyond 什麼。不過，
後來發生了一件事，是一個觸發點，足以令我更加死心塌地追隨
Beyond，今生今世，永不改變。

傷痛後三子硬撐下去

1994年6月4日，Beyond 三子推出了《二樓後座》專輯，其實
Beyond 三子的作品，一點也不遜色，只是在沒有家駒領軍下，他們
在作品題材上有點兒偏向自我，但質素仍然非常之高，而且每一張
專輯也有超越自我的精神，每一張專輯透過不同的音樂曲風，去超
越他們自己音樂的極限，所以無阻我擁護的心。

不過有一天，我更加發狂擁護 Beyond，源自一段約 1994 年的
電台訪問……

「有一天，我前往相熟銀行申請樓宇按揭，但在言談甚歡後，銀行經理卻斷言拒絕，我不明所以，反問：為什麼不能？我可是 Beyond 的黃貫中啊！」

「但銀行經理只是冷冷回答：我當然清楚知道你是誰，但是你的樂隊已經沒有黃家駒嘛！」

聽完這段電台訪問，從此以後，我更加清楚知道，應該如何去支持和擁護 Beyond。

或者到現在這一刻，你仍然覺得，沒有家駒的 Beyond，就已經不是 Beyond；但對於一直聽開 Beyond 音樂長大的歌迷來說，沒有家駒的 Beyond，我們更加需要去保護他們，去支持他們，因為我們正正是聽 Beyond 的音樂長大的。

現在看著 Beyond 三子，雖然已經分道揚鑣，但並不代表 Beyond 的音樂已經沒落，三子已經從浴火之中重生，是否就像火鳳凰一樣，搖滾音樂精神之火永不熄滅？

我們會否給黃貫中、黃家強、葉世榮送上祝福？

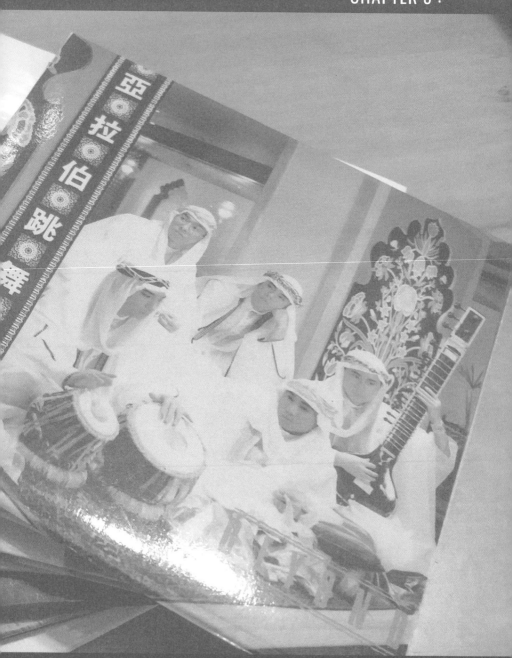

我們都是聽
Beyond
長大的

Beyond 的第一盒音樂專輯：《再見理想》/ 1986

5.1

作為由 1987 年已開始追隨 Beyond 音樂的我，深思熟慮之後，決定運用多重角度，例如透過成員自白、分析創作動機、討論歌曲背景、描述背後故事，再加上自己一些體會，和大家一起分享他們主打和部份非主打音樂，從而令到大家更加了解 Beyond，說不定更會瞭解同樣喜歡 Beyond 的你。

《再見理想》是 Beyond 第一盒音樂專輯，錄音、發行、宣傳一手包辦，資金來源除了自己夾錢之外，差不多全都是向親戚朋友借貸回來，對音樂的熱誠由此可見一斑。

如果你想了解 Beyond，必先需要了解家駒；如果你想了解 Beyond 的心路歷程，必先需要了解貫穿 Beyond 音樂歷史，就是〈永遠等待〉這一首作品。我常常會問，為何他們會將〈永遠等待〉，放在第一盒專輯《再見理想》的第一首歌？會否是想表達一些極其重要的訊息？

對 Beyond 來說，的而且確這是一首極其重要的音樂作品：第一首中文作品、第一次音樂會、第一張唱片名字、第一首 12 吋混音作品和收錄在卡式帶的作品。

Paul 黃貫中這樣形容專輯中的主打歌〈永遠等待〉：「它包含的意思，就是每一個人對自己慾望的毅力，而這個慾望就是繼續等待。」再加上 Beyond 樂隊的名稱正正代表了超越，也就是說，如果你有幸實現了夢想，千萬不要自滿，因這樣只會容易墮入原地踏步的陷阱，反而應該朝著更崇高的理想進發，超越別人的同時，更加要超越自己，向著自己心目中一直嚮往的烏托邦進發！

《再見理想》收錄歌曲：

永遠等待 /

巨人 /

Long Way Without Friends /

Last man who knows you /

Myth /

再見理想 /

Dead Romance（Part I）/

舊日的足跡 Live Version /

誰是勇敢 /

The Other Door /

飛越苦海 /

木結他（即興彈奏）/

Dead Romance（Part II）

再回看 Beyond 的音樂歷程：如何超越自己？如何選擇歌路？甚至如何選擇前路？我們不難發現，他們超越自我的原動力，正是由〈永遠等待〉開始，之後他們每一個決定，每一個動向，每一個決策，無論結果如何，在當其時未必是最完美的決定，但一定是最配合到當時環境而作出的決定。

專輯的靈魂舞曲

至於專輯同名歌曲〈再見理想〉，家駒創作這首歌的其中一處地方，就是他在維多利亞公園對面的巴士站，即是現在銅鑼灣高士威道，香港中央圖書館門前的巴士站。有一天午夜時分，他正在等候 122 號通宵巴士回家的時候，一邊坐在路邊，一邊拿著結他，一邊彈奏著，一邊創作了其中幾句最經典的歌詞：「獨坐在路邊街角，冷風吹醒，默默地伴著我的孤影。只想將結他緊抱，訴出辛酸，就在這刻想起往事。」

在 1987 年《Beyond 超越阿拉伯演唱會》當中，這一首歌成為壓軸歌曲，家駒在現場興奮地表示，創作了這首歌之後，令他有好多晚都睡不著。歌曲內容觸動了家駒的記憶，回想到自己尚未被大眾認同的時候，仍然艱苦地為音樂而奮鬥，那種失落和無助的感覺，仍然歷歷在目。

有人覺得，這是 Beyond 進軍主流樂壇的宣言，但我個人認為，這首歌反而是自我的提醒、激勵和誓言，無論將來發生任何事，他們心底裡，並不是和理想分離說再見，而是總有一天再次相見。

後記：

常常有人說，Beyond 由始至終只是一隊商業樂隊，從來沒有真正搖滾過，這種從未深入了解過 Beyond，而胡亂吹噓以上說話的人俯拾皆是，我也已經習以為常。之不過，如果你認真看待這一盒《再見理想》卡式帶，也就是 Beyond 第一次推出的專輯，並且以鑑賞的方式去聆聽，我敢保證，同樣喜歡搖滾音樂的你，必定拍案叫絕，並由衷地相信，Beyond 根本就是一隊徹頭徹尾的，並已經徹底搖滾過的本地搖滾樂隊。

5.2

Beyond 的第一張黑膠唱片：《永遠等待》／1987

這是他們第一張黑膠唱片，正式進軍主流樂壇的第一擊，曾經推出兩個封面：第一版封面是 Beyond 五子望著天空，第二版封面是正面看著鏡頭。作品當中〈昔日舞曲〉是第一首作品拍成 MTV！

首支有 MTV 的作品

作品〈昔日舞曲〉是家駒最喜歡的作品之一，亦都是他的親身經歷，描述一位年老的流浪漢晚年的心態。這是家駒的一個真實經歷：有一晚他背著結他路經灣仔的天橋底時，遇著一位上了年紀的

流浪漢，他詢問家駒是否玩音樂來打開話題，原來他年輕時，也有玩結他，當年來說是十分昂貴的玩意，他也細數自己過去的風光日子，有洋樓也有跑車，常常出入高級食肆風光非常，可惜晚年風光不再，一洗如貧，只好風餐露宿住在天橋底。家駒就以他的故事，創作了這一首回憶過去快樂時光的歌曲。

這是一首充滿著60年代樂與怒懷舊味道的作品，亦是 Beyond 第一首流行歌，以及 Beyond 在無線電視翡翠台拍攝的第一首 MTV 作品。

不說不知，當年《永遠等待》黑膠唱片附送的歌詞當中，提及作曲填詞的內容，曾經出現兩個版本，第一個版本列明〈昔日舞曲〉是作曲黃家駒、填詞葉世榮；但之後所有版本，通通列明作曲黃家駒、填詞黃家駒。可能第一次印刷錯誤，所以之後才更正？還是有其他原因？真的不得而知。

至於〈金屬狂人〉，原本應該是 Heavy Metal，並且原本名稱應

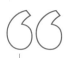

我抱怨我不滿的，我會盡量去改變它，我不斷抱怨而又不去改變的話，那就只有永遠的抱怨！

家駒

該叫〈狂人〉，1986 年在台灣舉行的台灣亞太流行音樂節當中，家駒正是以〈狂人〉的名稱來介紹這首歌，事實上當晚正是以重搖滾方式來演繹；由於風格相近，名字相似，不排除這是《再見理想》專輯〈巨人〉的延續篇。

但是，錄音室版本卻使用 Rockabilly，這是美國 50 年代搖滾音樂的彈奏方式，感覺是刻意將原本 Heavy Metal 的氛圍盡量降低，來遷就充斥著流行歌曲的音樂市場。不過打鼓的編排方式，就給了世榮一種新鮮的感覺。

至於為何〈金屬狂人〉的前奏，會使用法國著名歌劇作家 Jules Massenet 的 Thais Act II：Meditation？原來是世榮提議用古典音樂的樂章，給人一種淒慘痛苦的感覺，來代表受盡社會壓力的年青人，所以用上比較強烈的方式，去表達他的內心世界：黃貫中以電結他單獨演奏方式，重新演繹一段原本以小提琴演奏的悲傷旋律，跟著以意想不到的方式連接重型搖滾。

真正的金屬狂人

不過輪到最原汁原味版本，相信莫過於是 1993 年以 Box Set 出版並附有證書的的《永遠等待 Forever》盒裝 CD 專輯，除了附送《永遠等待》紀念手錶，並收錄了我最喜愛的〈金屬狂人〉（重金屬版本），最驚喜的是也收錄了家駒翻唱高速啤機〈衝〉（註 1），由於這兩首歌都以重裝搖滾方式彈奏，並且在編排上無間斷一氣呵成連續唱這兩首歌在一起，如果大家覺得現在的金屬狂人已經滿足不到你的搖滾要求，誠意推介這〈金屬狂人＋衝〉最搖滾的版本。

1987 年，黃貫中曾形容歌曲〈永遠等待〉代表 Beyond 當時三個階段：第一首 Beyond 中文作品、第一次 Beyond 音樂會、第一張 Beyond 唱片。他亦描繪〈永遠等待〉包含的意思：每一個人對自己慾望的毅力，而這個慾望就是繼續等待。

為何第一張黑膠唱片，重新推出 1986 年的〈永遠等待〉反而是

一個當年十分流行的 Remix 混音版本？根據當時唱片公司的宣傳策略，主要針對年青人市場，最直接最有效的方法，就是他們日常出入的娛樂場所，也可以聽到 Beyond 的音樂。相比在電台、電視台宣傳，影響的人數當然不可比較，不過在有限的資源下，這也算是一個不錯的宣傳策略。當中他們睇中了 Disco、滾軸溜冰場，所以便將〈永遠等待〉重新 remix，來配合在那些場所播放。

註1：

1986 年 Beyond 將樂隊一分為二，以普通音樂人身份參加第二屆嘉士伯流行音樂節（第一屆冠軍得主太極樂隊），高速啤機由黃貫中、葉世榮、William、馬永基組成的樂隊，參賽作品是一首非常重搖滾的〈衝〉；黃家駒、黃家強、小雲、Jackson、阿 Kim 組成 Unknown 樂隊，參賽作品是由家駒創作的〈Set Me Free〉。結果〈衝〉以大熱門姿態進入最後十強，〈Set Me Free〉在初賽階段已經名落孫山。

後記：

80年代日本風橫掃香港，近藤真彥、少年隊、安全地帶相繼親臨香港舉行音樂會，當中有一本緊貼日本樂壇的《好時代雜誌》，當年曾經有以下的報道：本港搖滾樂隊「金屬者」在紅館觀賞安全地帶演唱會之後，給予的評價只是不外如是！報道當中使用隱喻來形容的樂隊名稱「金屬者」是否就是 Beyond 樂隊不得而知，如果是的話，是否嫌當年安全地帶所玩的音樂太過商業化？例如張學友〈月半彎〉的原曲〈夢的延續〉？陳慧嫻〈痴情意外〉的原曲〈藍眼睛的愛麗絲〉？張國榮〈拒絕再玩〉原曲〈令人著急〉。如果屬實的話，家駒敢言的個性，什麼「香港只有娛樂圈而沒有樂壇」之前，原來早在1987年已經表露無遺！

但最諷刺的是，為了向現實妥協，之後他們所推出的音樂專輯，一張比一張更加充斥著商業元素，好像永無止境的商業化下去，直至到1989年《真的見証》專輯才開始有轉機。

5.3

前無古人後無來者：
《亞拉伯跳舞女郎》／1987

當年家駒十分沉迷中東、印度的音樂，就地取材令到整張專輯也偏向這方面創作，每首歌的風格十分強烈，並第一次創作愛情作品。派台歌曲包括：〈亞拉伯跳舞女郎〉、〈無聲的告別〉。

〈亞拉伯跳舞女郎〉這首歌，話說原本家駒極力推薦由他的弟弟家強擔任主唱，事實上他唱的版本也是不錯，不過個人覺得由家駒去唱的話，整首歌的韻味更加突出，所以到最後就是大家聽到由家駒主唱的大碟版本。

家強版本和家駒版本歌詞略有不同，如果想聽家駒唱弟弟的版本，可以在Youtube搜尋ATV英文台專訪Beyond，家駒唱完〈Long Way Without Friends〉之後所唱的〈亞拉伯跳舞女郎〉正是家強版本。

至於這張專輯也有一個小小的愛情故事，來自另一首歌〈無聲的告別〉，這首歌的愛情故事，乃發生在劉志遠身上，地點發生在台灣，最後無疾而終。劉志遠有感而發，和家駒一起創作了這首歌。論到最感人的，最令人難忘的演唱會片段，就是世榮在《Beyond 超越 Beyond Live 2003》當中唱給亡妻的版本，輕輕地唱，柔情似水，台下的聽眾無一不被感動。

後記：

Beyond 1987 年推出《亞拉伯跳舞女郎》專輯期間，為了糊口，曾經有一段時間在尖沙咀東部翠麗華酒廊登台演出，台上有台上唱，台下有台下飲酒猜枚，根本並不是唱歌聽歌的好地方（註：

《亞拉伯跳舞女郎》收錄歌曲：

東方寶藏 /

亞拉伯跳舞女郎 /

沙丘魔女 /

無聲的告別 /

追憶 /

隨意飄蕩 /

過去與今天 /

孤單一吻 /

玻璃箱 /

水晶球

（詳情在較前的章節曾經提及過。）

Beyond 的音樂事業，當年仍在浮沉之中，將來是否可以繼續出碟，仍存在著很多的不確定性，他們的艱辛又有誰明白和體會。不過《亞拉伯跳舞女郎》肯定是樂迷心目中的天碟，大碟概念的完整性，無論是音樂上，取材上，抑或包裝上都是那麼進取。無可否認，不要說80年代，就算是以現今來看待這事情，任何一位唱片公司老闆，也未必願意讓旗下新晉樂隊，去玩一些類似中東、印度的音樂，並且整張專輯也是以阿拉伯作包裝來開拓香港市場。所以可以好肯定地說，這張概念大碟，在香港真的前無古人後無來者。

逐步走向主流：現代舞台／1988

1988年推出的《現代舞台》，整體在搖滾音樂取材上更加減辣，去遷就主流樂壇的口味。首次推出純音樂作品〈雨夜之後〉，除了黃家駒，黃貫中、黃家強也參與主音工作。派台作品：〈舊日的足跡〉、〈天真的創傷〉、〈赤紅熱血〉、〈午夜流浪〉。

早在1985年，家駒於《Beyond永遠等待音樂會》首次與現場觀眾分享其作品〈舊日的足跡〉，此曲創作的靈感來自家駒一位住在香港的北京朋友Mike Lau。他離開北京這故鄉十年有多，有一次回鄉探親後感觸良多，回港後與家駒分享所見所聞，家駒就將這份思念故鄉的情懷放進歌曲裡。

此曲有三個版本，1986年《再見理想》卡式帶版本，1988年大碟版本則是家駒的歌聲在結尾時慢慢細聲下來，1988年全長版本是家駒唱完整首歌之後，仍然有超過一分鐘成員之間的結他Solo。個人覺得全長版本比較好聽，試想想，如果有一天，你返回熟悉的家鄉，見到熟悉的人與事，內心的激動怎可以三言兩語就可以清楚描述，當一些感受超越言語的時候，只有透過純音樂，例如結他Solo，才可以完全表達到當中的複雜心情。

事實上，家駒作為樂隊中的領航員，開始安排身邊的成員，和他一起站在最前線的主音崗位，來讓樂迷知道，每一位成員都有他的長處，亦同樣地將歌迷的目光，不要集中在他一人身上。因此，由哥哥作曲，弟弟填詞兼主唱的〈冷雨夜〉。歌曲描述一對戀人一直勉強在一起，在一個下雨天的晚上，準備分手的場景。仔細形容身邊的環境，再配合分手的感受，令人有一種淒美的感覺。至於純音樂的〈雨夜之後〉，由劉志遠作曲，或許是〈冷雨夜〉之延續篇。當中出現的腳步聲，穩重而有力，這種離開的感覺，給人一種描述毅

《現在舞台》收錄歌曲：

舊日的足跡 /
天真的創傷 /
赤紅熱血 /
衝上雲霄 /
冷雨夜 /
雨夜之後（純音樂）/
現代舞台 /
午夜流浪 /
Once Again /
城市獵人 /
迷離境界

然離開這個不再值得眷戀的地方。雖然只得幾十秒，僅將〈冷雨夜〉最後 Solo 的部分拆出來獨立收聽，你會發現，其實這一首真的是可以當獨立來作欣賞的純音樂作品。

說到合作的音樂人，不能不說劉卓輝。〈現代舞台〉是 Beyond 第一次和劉卓輝合作的作品，後者的填詞風格，每每帶著神來之筆，運用不少言之有物的填詞技巧，暗喻一些甚至帶領我們反思一些想到但不敢言的矛盾甚至荒謬的世界。

後記：

這張專輯如果銷量繼續不理想，本應是 Beyond 最後的一張唱片專輯，之後他們就會打回原形，可以去繼續玩他們喜歡的搖滾音樂。但是世事如棋，機會往往只會留給有所準備的人，有誰會料到銷量持續不理想的情況下，適逢新藝寶唱片公司剛簽約的太極樂隊，正跳槽往華納唱片公司，在當年的大氣候之下，每一間唱片公司都需要有一隊半隊樂隊音樂，新藝寶便睇中了當時的 Beyond 樂隊，導致下一張專輯，將會成為 Beyond 成功的踏腳石，繼續勇闖高峰。

分水嶺：《秘密警察》/ 1988

5.5

《秘密警察》是 Beyond 加盟新藝寶唱片公司之後發行的專輯，音樂作品更趨商業化來吸納年輕歌迷，當中的愛情作品〈喜歡妳〉，家駒更將自己的親身經歷，融會在愛情作品當中。

在專輯中，又再出現〈再見理想〉，有很多歌迷也認同這是一首 Beyond 的校歌，歌曲的內容道出了他們尚未成名的總總壓迫與無奈，無可否認，四人一起合唱的意義勝於一切，不過論到原汁原味，唱出當中的滄桑無奈感受，總覺得 1986 年家駒獨唱版本才是最經典的版本，尤其是當唱到以下這幾句歌詞：「獨坐在路邊街角冷風吹醒，默默地伴著我的孤影，只想將結他緊抱訴出心酸，就在此

刻想起往事。」就會聯想起，家駒在維多利亞公園對面，也就是現在香港中央圖書館對出的巴士站，在午夜時分，天色昏暗，在昏黃的街燈下等候通宵巴士的時候，坐在路邊，拿著結他，自彈自唱來創作這首歌的落泊樣子。

〈大地〉貫穿大中華市場

在 Beyond 的音樂旅程中，劉卓輝這名字應該不陌生，他再度為 Beyond 填詞的〈大地〉，成為最膾炙人口的作品之一，亦為 Beyond 當年帶來多個殊榮。歌曲以海峽兩岸為重心，帶出這些年來海峽兩岸的人種種的感受，現在他們回望過去，回憶往事，只能日復日、年復年，帶著無盡的唏噓感慨終老。填詞的難度在乎於大家對這個議題當年已經習以為常，維持現狀姑息分割才是正常不過，劉卓輝一語道破歌曲背後的真正意義，就是反問大家為何一直願意姑息分割著這一片「大地」，沒有批判，只有反思。〈大地〉總共有四個版本：粵語版本、國語版本、91 live 版本，還有一個憤怒版本，整

體上和 Live 91 一樣，不過就沒有中段小雲敲擊的 Solo 呢！

說到家駒愛情史，就會聯想起〈喜歡你〉，其實這首歌背後有個動人的愛情故事，從前有一位年青人和一位女孩子拍拖多年，感情生活穩定，但同一時間，這位年青人十分熱愛音樂，亦熱愛夾Band，每每夾到三更半夜仍玩音樂玩到不亦樂乎。但此消彼長，導致仍然沒有自己的事業可言，簡單來說，沒有穩定的收入，在可見的將來，沒法讓對方可以附托終身。雖然女孩子並不介意，但總覺得好像虧欠了她。有一天他想通了，真的沒辦法給對方一個美好的將來，所以主動提出和平分手，對方也明白現實環境當中，容許不到他們兩人繼續走下去，所以接受分手黯然離去。這就是〈喜歡妳〉的背後故事，故事中的年青人正是黃家駒。

傳說中的女主角

無可否認，〈喜歡你〉是一首成功的愛情作品，其特別之處，除

144

了一些情情塔塔的內容，讚嘆對方眼睛生得明亮動人，笑聲更迷人，但中間夾雜著 Beyond 音樂作品的特色，就是常常加入一些自身的理想，所衍生出來的生活細節，甚至矛盾與衝擊，這是其他本地樂隊組合所沒有的鮮明特色，這首歌充分顯露出家駒的才華，除了搖滾音樂之外，亦都可以作一些普羅大眾也可以一起去唱的流行情歌，證明自己的音樂造詣，亦都可以藉此表露無遺。歌詞上，最有趣是有一些詞匯：理怨與她相愛難有自由……「理怨」這個詞語代表什麼？是不是原本應該使用「埋怨」，但因不押韻的關係，而刻意創造了另一個詞語？另外，歌曲名稱是〈喜歡妳〉還是〈喜歡你〉？唱片封底印上是女孩子的「妳」，但歌詞卻是印上男孩子的「你」？那一個才是正確？

尾曲〈願我能〉，由黃貫中包辦曲詞唱，歌曲描述在職場內打滾的人，無論是老闆抑或是打工仔，在現實世界裏仍找不到自我真我，身邊的事物不斷轉變，換來的只是不斷疑惑，既害怕失敗又害怕孤獨，但身邊卻沒有人願意前來扶助或附和，在孤立無援的感受下，只好對自己許了一個小小的心願。

這張專輯裡，Beyond 各個成員都盡情發揮自己的長處，更開始一手包辦一些音樂作品，隊長黃家駒應記一功，盡力安排讓各位成員盡展所長，把自身的才華綻放出來。

後記1：

這張專輯可以說是 Beyond 的分水嶺，描述海峽兩岸情懷的〈大地〉，成就了不同年紀的歌迷也一同喜愛；在國內也有不同民族以自己的方言唱出〈喜歡妳〉，音樂的成就已經超越不少本地樂隊，甚至本土音樂的範疇。美中不足的是錄音方面，黑膠唱片中的〈喜歡妳〉，有些高音段落出現拆聲，但也無損這張專輯的殿堂級地位。

《秘密警察》收錄歌曲：

衝開一切/
秘密警察/
再見理想（合唱版）/
昨日的牽絆/
未知賽事的長跑/
大地/
喜歡你/
每段路/
心內心外/
願我能

後記2：

〈喜歡妳〉這首歌的生命一直發酵，直到現在仍然大熱，就算踏入 2023 年的今天，仍然有不少年輕人詢問，當中故事的女主角到底是誰？有人說是他的初戀情人；也有人說家駒創作此曲的時候，當時的女朋友阿 Kim 正陪伴在側看著他創作，所以非她莫屬；也有人說是一位曾擔任譚詠麟歌曲 MTV 的女主角，一位姓簡的混血兒。

家駒創作這歌曲，一直也沒有公開說明，故事中的女主角是誰，因此當年曾陪伴在側兼親眼看著他創作此曲的阿 Kim，也有一段時間推斷歌曲中的女主角也可能是自己。但據知情者透露，女主角一定不是簡小姐，因為他們在一起的時候是在 90 年代發生。個人覺得最可信的版本，就是和家駒一起坐 2 號巴士返學的女孩子，也就是他的初戀情人，事實上家駒曾接受訪問時也透露過，〈喜歡妳〉這首歌是寫給家駒的初戀女朋友。相信任憑你如何和家駒相熟，總不會質疑他兩兄弟的感情，所以他告訴弟弟的版本是最為可信的。

靠一首主打歌成功入屋：《Beyond IV》／1989

5.6

沒有最商業化，只有更加商業化，來形容這一張專輯的商業化程度，不過卻造就了一首可以真正入屋的歌曲〈真的愛你〉，深入民心並流傳至今；同一時期他們更接拍了電視劇、電影，開始歌影視三棲，導致吸納的歌迷人數，以幾何級數上升。

這是一首歌頌母愛的歌曲，也是一首全港小學生於音樂堂必須學習的 Beyond 作品，更是很多手機鈴聲設定為代表媽媽致電的 Beyond 作品。當年適逢母親節將至，唱片公司建議家駒創作一首歌頌母愛的歌曲，初時他不太願意創作太商業化的歌曲，但發表過

後，卻成為 Beyond 最入屋、最受歡迎的音樂作品之一，差不多每一次音樂會都有獻唱。

然而，原來是有羅生門版本。

當年時任新藝寶總經理陳少寶透露，〈真的愛妳〉是繼《秘密警察》專輯大賣之後，乘勝追擊的作品，因為 Beyond 明白到，要樂隊發揮更大影響力，便要將歌曲商業化，適逢母親節將至，於是想到以母親為題，創作〈真的愛你〉。

當時家駒曾親自致電，表示自己參考了英國搖滾樂隊 The Beatles 受歡迎的原因，明白到若果要大眾化，就要譜上簡單易記的旋律，有見〈Let It Be〉如此成功，他又心愛這首歌，於是照板煮碗，根據〈Let It Be〉某幾個 chord（和弦）而衍生出〈真的愛妳〉。陳少寶憶述指出，這首歌頌母愛的概念，不是公司提出，反而是家駒自行想起，不過他亦承認，因為想緊貼配合母親節，所以

他要求家駒將作品盡快趕工創作出來。

之前章節曾經提及過的 Kim，亦與專輯中的〈曾是擁有〉牽上關係，此曲背後有一個分手的愛情故事。話說在 2020 年當我擔任 Soooradio《再聽 Beyond 都係 Beyond》主持人專訪家駒的前女友阿 Kim，由她口中親自知悉，當這張專輯推出市面之後，有一天家駒托來自北京的朋友阿 Mike，他將一盒《Beyond IV》錄音帶親手交到阿 Kim 手上，告訴她一定要聽，因為 A 面第三首歌，是家駒為她而創作的，阿 Kim 聽完之後哭成淚人，因歌曲之中所道出的兩位女性朋友，她正是其中的一位，他總覺得對不起阿 Kim，所以創作了這首歌，憑歌寄意送給阿 Kim。

後記：

這是一張成功的商業化音樂專輯，歌曲容易上口，特別容易入腦，這個時期喜歡 Beyond 的樂迷數量與日俱增。但同一時期，也是最多追隨多年的忠心粉絲徹底失望，誤以為他們已經忘記了組成搖滾樂隊玩音樂的初心，完全離棄搖滾音樂精神，所以冠以搖滾叛徒的罪名強加在他們身上，當年亦有不少只懂得食花生來看熱鬧的塘邊鶴，不明白來龍去脈而有樣學樣吶喊助威，踐踏 Beyond 樂隊多一兩腳。這種兩極化的樂迷表現，並沒有影響 Beyond 總有一天會給大家一個有力的見證，給大家看由始至終 Beyond 是一隊真真正正的搖滾樂隊。

重歸真我搖滾樂章：
《真的見証》／ 1989

5.7

適逢當年年尾在香港伊利沙伯體育館舉辦音樂會，唱片公司覺得若在音樂會舉辦之前推出多一張專輯，會令到 Beyond 的聲勢更加一時無兩。但由於 Beyond 已經歌影視三棲，令到創作新歌的時間大大縮減，最後所推出的，就是將以前創作給其他歌手的，以及自己以前的舊作品，用回 Beyond 自己的演繹方式，重新灌錄一次，再加上幾首原創歌曲，成就一張回歸自我，重搖滾音樂風格的，Beyond 一直夢寐以求的純搖滾作品專輯。

又一首來自劉卓輝填詞的作品！〈歲月無聲〉也有段古，話說此曲原是創作給麥潔文主唱的同名歌曲，有些人估計此曲是反映當年娛樂圈的情況？更有些人估計是否以 Beyond 一直以來的際遇作藍本？以上估計全因此曲的幾句關鍵歌詞：「迫不得已唱下去的歌裡，還有多少心碎，可否不要往後再倒退，讓我不唏噓一句，白髮已滄桑，無夢再期望」，Beyond 創作歌曲，很多時也不會主動公開解說創作動機是甚麼，所以到底真的是巧合，還是以上的估計都全中，唯有留待歌迷去領悟。

另一首〈午夜怨曲〉，是 Beyond 回歸自我真我的一首搖滾樂章，也是重投搖滾脈搏的一個誓言。曲詞描述了 Beyond 四子這段期間為了在娛樂圈生存，迫於無奈向現實妥協，馬不停蹄創作不少商業音樂，到真正可以做回自己的心路歷程，如何總有挫折打碎他們的心，如何不會放棄高唱他們的歌。

《真的見証》收錄歌曲：

歲月無聲 /
明日世界 /
交織千個心 /
誰是勇敢 /
勇闖新世界 /
又是黃昏 /
無悔這一生 /
午夜怨曲 /
千金一刻 /
無名的歌

後記：

由 1987 年《永遠等待》開始，他們好像走了一條商業化的音樂不歸路，然而他們心底裏永遠都有一團永不熄滅的搖滾之火！如何忍辱負重，如何咬緊牙關，他們一直明白自己正在做什麼，清晰地知道自己追求的又是什麼；什麼飛仔音樂，什麼搖滾叛徒，什麼名利沖昏了頭腦，硬要套在他們的頭上，只會自取其辱，因為這張專輯已經說明了一切，正如專輯名稱一樣，一切真的見証！

公路必聽之作：
《天若有情》／ 1990

5.8

這張專輯源自電影《天若有情》（A Moment of Romance）的原聲 EP。聽說家駒在電影公司看過尚未上演的電影拷貝之後，回家馬上創作〈灰色軌跡〉、〈是錯也再不分〉、〈未曾後悔〉的曲譜，速度之快令人咋舌。最令到不少結他手讚嘆的，就是〈灰色軌跡〉結尾的 Solo 部分，黃家駒、黃貫中透過手上的木結他和電結他，相互彈奏，相互唏噓，這種無奈的感覺悠然而生，完全配合《天若有情》電影中，男主角劉德華飾演的華 Dee 最終悲劇收場的氛圍。

後記：

嚴格來說，這並不是Beyond的音樂專輯，而是一張電影原聲大碟，不過銷量相比其他電影原聲大碟，卻不可同日而語，再加上劉德華主演的《天若有情》電影廣受大眾歡迎，導致當年旺角街頭出現一個奇景，就是很多貨車或客貨Van司機，都愛播放這張專輯的同時，每每也刻意較低車窗，來大大聲播放，導致每逢入夜的時候，整個旺角街頭也充斥著《天若有情》專輯內的歌曲，尤其是家駒主唱的〈灰色軌跡〉。

《天若有情》收錄歌曲：

灰色軌跡／
未曾後悔／
是錯也再不分／
天若有情

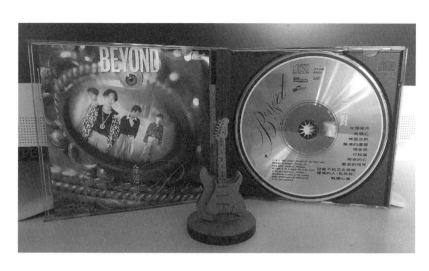

5.9

開啟世界觀：《命運派對》／1990

家駒跟隨香港世界宣明會探訪新幾內亞當地教會及家庭之後，對世界觀產生截然不同的眼光，並創作了〈可知道〉來呼籲大家關注第三世界；與此同時，又透過南非民權領袖曼德拉的事蹟，創作了一首宣揚自由、和平、平等的〈光輝歲月〉。此張專輯的創作方向，由以往的尋找自我，關心家人，慢慢演變成關注世界、關心氣候變化，Beyond 的世界觀在這張專輯正式形成。

1990 年，由家駒作曲及填詞，向南非民權領袖曼德拉 (Nelson Mandela) 致敬，以紀念他在南非種族隔離時期，為黑人所付出努力

《命運派對》收錄歌曲：

光輝歲月／

兩顆心／

俾面派對／

無淚的遺憾／

懷念你／

可知道／

相依的心／

撒旦的詛咒／

送給不知怎去保護環境的人（包括我）／

戰勝心魔

作為題材的〈光輝歲月〉，為家駒奪得當時無數樂壇獎項。

說起這首「神曲」，令我想起家駒和曼德拉性格上有些相似的地方，在 1994 年南非政府取消種族隔離政策並舉辦總統大選。5 年任期屆滿後他毫不戀棧，投票結果曼德拉成為南非第一位黑人總統，毅然決然離開政治舞台，並成立尼爾森・曼德拉基金會（Nelson Mandela Foundation）專心關懷社會弱勢。黃家駒的性格也是一樣，從不眷戀名與利，只著重音樂的題材、樂器的質素，以及想表達的訊息，並以自身作為榜樣給予年輕歌迷。另外，此曲亦是 Beyond 音樂歷程當中的重要轉捩點，由初期的憤世嫉俗，漸漸演變成將目光放在遼闊的世界，帶領樂迷進入一個全新視野。

〈俾面派對〉這首盡顯 Beyond 的敢言作風，話說有一天，他們在 Band 房裡苦幹的時候，唱片公司卻要他們馬上放下手上的一切工作，去出席香港著名粵劇和電影演員，以飾演黃飛鴻系列電影而享譽藝壇的關德興師父的壽宴，雖然關師父德高望重，但是 Beyond 覺得他根本並

後記：

這張專輯家駒帶領樂迷的音樂視野更加廣闊，跳出香港，關顧世界，音樂觀擴闊，價值觀自然也同步擴闊起來，我們看著家駒成長的同時，我們透過他們的作品也一同成長，這正是聽 Beyond 樂趣之一，同時也奠定了 Beyond 今後逐步成為殿堂級樂隊的重要基石。

這專輯有很多非情歌，以下兩首更是佼佼者。〈可知道〉是家駒第一次探訪新幾內亞之後發表的作品，曲中揚溢關注弱勢社群的胸襟和情懷，亦都打造了之後關顧世界議題，反戰意識濃烈的經典作品〈Amani〉的重要基石。〈送給不知怎去保護環境的人（包括我）〉則是關於保護生態的作品。30多年前，Beyond 已提醒我們，保護環境的重要性。回看今天，我們環保的意識雖然加強了不少，但是否到了令人滿意的地步？家駒的前瞻性實在令人讚賞。

不認識四子，出席壽宴與否並不是重點，由始至終只不過是一場賞臉的派對，壽宴完畢返回 Band 房之後，黃貫中有感而發，刻意用上通俗的廣東話，創作了這一首歌來諷刺這一件賞面的事情。

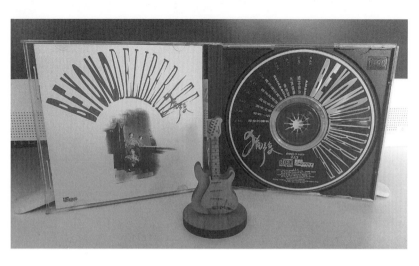

邁向更高層次：
《Deliberate 猶豫》/ 1991

5.10

1991 年，家駒藉著《Deliberate 猶豫》，帶領其他成員一起前往非洲肯亞，令到 Beyond 的音樂領域推向另一個遼闊邊疆，並且逐步推上巔峰。

專輯中的主打歌〈Amani〉，是一首徹頭徹尾的反對戰爭歌曲，也是一首高呼和平的歌曲，更是一首關注戰火下兒童的歌曲。據說家駒只用了十分鐘時間，就完成了此曲主要部分。1990 年海灣戰爭後，家駒使用了非洲肯雅一些詞彙來創作，控訴戰爭之餘，感慨戰爭最大的受害者就是無辜的兒童，並藉此呼籲世人積極追求和平。

AMANI＝和平
NAKUPENDA＝愛
NAKUPENDA WE WE＝我們愛你

詳細來說這首歌的背後故事，充滿愛的意義。話說家駒上次跟隨香港世界宣明會，去了新幾內亞探訪之後，音樂視野完全擴闊了不少，由年輕人面對現實生活種種壓迫及無奈，到變成跳出這無形框架，一起攜手面向世界。

這是家駒第二次帶領 Beyond 其他成員，一起繼續跟隨香港世界宣明會探訪，今次目的地是非洲肯亞。當地異常貧困，家強見到當地人使用曬乾了的動物糞便來建起樓房，大開眼界之餘內心卻感慨良多。有一天，家駒向當地人查詢：愛、和平在當地是怎樣說的呢？他把讀音記下之後，便躲在房間裡，瞬間將〈Amani〉作品的雛型創作好，作曲、填詞、主唱一手包辦，並在之後的行程中，在學校探訪時親自教導當地學生一起唱。回港之後，更邀請聖基道兒童院的小朋友一起再唱。

後記：

這張專輯 Beyond 原定是推出雙黑膠唱片集，每一位成員各自負責 A、B、C、D 面的歌曲，每一面大碟可以容納五至七首歌，及後因為與唱片公司續約問題，家駒最終否決這個想法，否則我們將會聽到一張除了有〈Amani〉之外，更是以當年非洲之旅作為藍本的概念大碟，包括其中有一首由始至終也沒有推出的〈沙漠梟雄〉，以及一些他們一直渴望已久的純音樂作品。

《Deliberate 猶豫》收錄歌曲：

Amani /

堅持信念 /

不再猶豫 /

係要聽 ROCK N'ROLL /

我早應該習慣 /

誰伴我闖蕩 /

高溫派對 /

誰來主宰 /

愛妳一切 /

完全的擁有

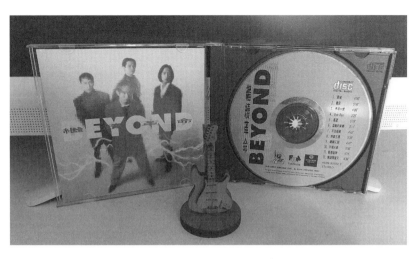

與日本大師喜多郎合作：《繼續革命》／1992

5.11

《繼續革命》是 Beyond 在日本推出的第一張大碟專輯，無論在錄音技術，抑或編曲方面提升了一個更高層次。〈長城〉一曲更有幸邀請著名音樂大師喜多郎先生，參與創作並用作音樂前奏之用。然而 Beyond 四子離開自己的故鄉，在異地創作難免會產生一種孤寂的感覺，所以這張專輯有一些作品也帶有這種情懷。

在 1992 年《Beyond 繼續革命音樂會》，家駒談及〈長城〉的創作動機，他有感而發：「中國人都好留戀一些這個五千年歷史的國

家，都留戀一些好偉大的建築物，我們中國人常常都問，為何我們今日那麼落後？並不進步？被人取笑的時候，我們就會說：『我們有長城啊，你們有沒有？我們有什麼什麼，你們有沒有？』但全部總是以前剩下來的一些已經是過去的偉大建築物。我絕對不希望我們中國人仍停留在懷念過去一些輝煌史當中，這些所謂的輝煌經已過去了，我們要建立明日的輝煌史，我們為將來做得更好，我絕對相信中國人在這個世界上，是可以的！」

亦有一次，Beyond 正式進軍日本樂壇，唱片公司安排四子接受日本電視台訪問，家駒也談及創作〈長城〉的動機和寓意，大概內容是若有人問中國有什麼值得驕傲的地方，我們通常會朗朗上口告訴有四大發明：造紙術、指南針、火藥、印刷術，又或者著名的古代建築物，家駒覺得我們不應該常常停留在懷緬過去的光輝，反而要懂向前望，我們才有進步。

另外，〈長城〉有音樂大師喜多郎參與創作的大碟版本，個人覺

得更加喜歡沒有喜多郎參與的版本，也就是Beyond正式進軍日本樂壇所推出的第一張3吋CD細碟〈The Wall（長城）〉，歌曲一開始的時候，就已經聽到是家駒彈奏結他，感覺超爽！

《繼續革命》收錄歌曲：

長城／

農民／

不可一世／

Bye-Bye／

遙望／

溫暖的家鄉／

可否衝破／

快樂王國／

繼續沉醉／

早班火車／

厭倦寂寞／

無語問蒼天

後記：

日本之旅正式開始，回想他們1986年開始正式進入錄音室製作音樂專輯，由12聲軌去到寶麗金／新藝寶時期的24聲軌，再去到日本擁有48聲軌的錄音室錄製作品，很多他們以前做不到但非常渴望做到的錄音效果，通通都已經可以實現了。與此同時，他們的曲風亦開始一切從簡，相比過去初出道的時候，不斷豐富作品當中的枝葉；去到日本的時候，或者心態略有不同，心境也同步截然改變，所以一些專業的樂評人鑑賞Beyond以前香港的作品，相比較日本錄製的作品，無論在編曲上，抑或在技術上都已經跳進了另外一個更高層次的領域。

空前絕後：《樂與怒》／ 1993

5.12

這是家駒生前最後一張參與的音樂專輯，回想 1986 年推出的第一盒《再見理想》專輯開始，他一直致力追求的，有不少在這張《樂與怒》專輯已經差不多達到他夢寐以求的音樂夢想。

這張專輯的歌曲類型亦千變萬化，有重型搖滾、言之有物、諷刺時弊、推崇和平、宣揚愛、追求理想、迷幻、愛情、幽默搞笑等等，當中不少作品的編曲彈奏技巧，正值他們巔峰時期，再加上創作了一首紀念 Beyond 成軍十年的作品〈海闊天空〉，整張專輯可以説是空前絕後的，絕對是 Beyond 最巔峰的作品大成。

《樂與怒》收錄歌曲：

我是憤怒 /

爸爸媽媽 /

和平與愛 /

命運是你家 /

全是愛（This Is Love）/

狂人山莊 /

妄想 /

海闊天空 /

完全地愛吧 /

情人 /

走不開的快樂 /

無無謂

另一首的〈命運是你家〉，其創作動機源於九龍皇帝曾灶財，一位喜歡拿著文房四寶，在香港街頭四處塗鴉的長者。詳細來說，曾灶財，真名曾財，以自號「九龍皇帝」聞名，是香港街頭塗鴉者，塗鴉創作均為用毛筆書寫之漢字。塗鴉內容主要講述自己以及家族的過往事蹟，以及單方面宣示對九龍的主權。他雖然不良於行，然而九龍各區包括觀塘、尖沙咀天星碼頭、坪石邨、翠屏邨等，以至九龍以外的香港島中環和西環等地都可見他的筆跡。而家駒眼見他雖然不良於行，但活得自在，我行我素，不畏強權，一直做著自己喜歡的事情，便將他對九龍皇帝以及對流浪漢的感受，全都寫進這首歌裡。

永遠的神曲

當年，家駒帶領 Beyond 樂隊遠征日本樂壇的感受，通通放進〈海闊天空〉裡。此曲既是浪子情懷，也是他對疼愛他的歌迷的一個表白，更是人生最後一次表白。歌聲之中帶出對現實世界的無奈，

但他仍然選擇不懼艱辛、努力奮鬥，直至生命最後的一刻。「93事件」之後，〈海闊天空〉仍在發酵，影響力至今有增無減，毫無退色跡象。

後記：

這是家駒最後一張參與創作的專輯，雖然之後唱片公司加推不少精選專輯，亦加推了不少從未曝光作品，例如〈為了你為了我〉，不過在 Beyond 樂迷的心目中，《樂與怒》這張專輯永遠都是大家心目中，永遠最值得懷念，亦最值得推崇的 Beyond 音樂專輯。

家駒，永遠懷念你。

yond

他們，眼中的家駒

Be

雷有輝：我們在 Mark One 的日子

6.1

人物專訪：雷有輝 Patrick（太極樂隊主音）。當年和家駒在 Band 房結緣，試過一起上蛇口搵食，1984 年當聽過 Beyond 的〈永遠等待〉後，的起心肝開始踏上原創之路。（訪問內容節錄於遠東廣播 Soooradio 的《Beyond 導賞團 II》）

L：Leslie　P：Patrick

L：你和 Beyond 是同一個時期的，可否和我們分享一下，當時 80 和 90 年代，你對 Beyond 的印象？

P：當年我們常常都會上去一間經營 Band 房的 Mark One 去夾

Band，地點在佐敦道立信大廈的其中一個單位，那時候我們亦都是太極的雛形，所以我們上去的時候，也是夾一些我們叫做 Cover 的歌，即是一些外國樂隊的作品。若果我沒有記錯的話，他們也愛玩 Wishbone Ashi 樂隊的歌，可能大家未必會聽過這隊樂隊的名字，這是一隊在英國比較前衛的 Art Rock 樂隊，主要是低音結他和主音結他去彈一些 Live。

Mark One 的 Band 房門口有一塊玻璃，可以望到內裡的情景，有一次我探頭向內觀看，發現了一個人，覺得十分熟悉，好像在那裡看見過的，原來就是家駒正在裡面練歌，我正在探頭觀看的時候，家駒通常也會熱情地向我揮揮手說：「喂，入來一起聽吧！不用

站在門外鬼鬼祟祟探頭觀看啊，哈哈！

當年我們也識英雄重英雄，發現我們所聽的音樂也比較偏門，不是那時候比較流行的歌曲，而且發覺也幾好聽、幾好玩，況且夾 Band 的目的，我們也想玩一些技術化一些的，又可以練到一些結他上，又或者樂器上的一些技術，所以有時候也會問家駒近來有什麼歌曲值得推薦去聽？又或者他近來有什麼歌曲值得我們去採譜？近來有什麼歌曲可以推介給我們一起夾 Band？所以那時候我和家駒的談話內容，主要是以音樂為主。後來知道 Beyond 將會在一鳴 Mark One 的 Band 房裡，開始錄製他們第一盒卡式帶《再見理想》專輯，內裡有一首歌叫做〈永遠等待〉。

我最記得當時一鳴，也就是那間 Band 房的老

闊，有一天我們剛剛練完歌的時候，他也換完衫準備收工關門的時候，忽然悄悄地告訴我們：「不如入來聽一聽歌，好不好？」跟住他播放了〈永遠等待〉給我們聽，當其時只有我們太極幾位成員在房中，他繼續說：「Beyond 是在這裡灌錄的，大家聽一聽之後，不妨給一些意見。」當聽完〈永遠等待〉之後，心底裡覺得有一種……應該怎樣形容才好……憤世嫉俗的感覺，心底裡同時湧現一個念頭，就是原來夾 Band 也可以有自己的創作，那個年頭的太極樂隊，尚未有自己的原創作品，仍然在玩 Cover 的歌曲，但同一時期 Beyond 已經開始有自己的作品，當中所帶出的訊息與主流音樂比較是不同的，〈永遠等待〉帶出來的訊息是有理想的，放在音樂當中是很有 Power 的句子及歌詞，家駒的唱腔亦十分獨特，感覺沒有任何修飾，給人一種男兒氣概的感覺，跟著我們也萌起不如嘗試開始寫歌，寫一些作品給太極樂隊的念頭，相信會十分好玩。

L：有了 Beyond 第一首作品〈永遠等待〉的啟發，才有太極第一首作品〈暴風紅唇〉？

P：是的，是的，如果計先後次序，我們推出唱片是早過 Beyond，但其實是 Beyond（籌備）推出《再見理想》卡式帶早過我們，所以大家在時間上並不是相差太遠，印像中只是相差一年半載。

L：那你聽過不少 Beyond 的音樂，你鍾意他們什麼作品？

P：印象最深刻的，當然是我第一次接觸 Beyond 作品的〈永遠等待〉，因為這首歌是 Band 房老闆一嗚介紹給我們聽，並且告訴我們 Beyond 樂隊正在自資籌備第一盒專輯，導致給我們一個好震撼的影響，就是樂隊本身應該也要有自己的作品，去表達一些自己想表達的訊息，又或者當年這些青人心底裡想表達一些什麼，就可以藉著自己的作品表達出來，也就是說，除了我們 Cover 其他人的歌曲之外，還可以這樣做的，所以我覺得〈永遠等待〉給我很大的啟發性。當然後來的〈喜歡妳〉、〈海闊天空〉，甚至〈金屬狂人〉，也是我十分鍾意的 Beyond 作品。

雷有輝，香港音樂創作人與歌手，
曾於 1979 年組成「Trinity」樂隊，
1984 年與「太極樂隊」合併，並與其兄雷有曜擔任主音。
同時亦為香港最資深的和音歌手之一，擔任多場一線歌手演唱會的和音。
近年活躍於樂壇，2022 年推出《二十才前》個人專輯。

6.2

Sammy：遺憾未曾睇過家駒的Live騷

人物專訪：Sammy So（Kolor 樂隊主音）・100%Beyond 超級粉絲，聽 Beyond 歌成長，甚至連自己創作音樂都有幾 首與家駒有關連。（訪問內容節錄於遠東廣播 Soooradio 的 《Beyond 導賞團 II》）

L：Leslie　S：Sammy

L：第一次接觸 Beyond 是什麼時候發生？

S：應該是由一本雜誌開始！只為同學在學校當中拿了一本雜誌回

校，沒有記錯應該是《明報周刊》，我還記得是由 Beyond 作為封面，封面分成四格，當中四子每人各佔一格，這是 Beyond 給我第一個印象。另外一次就是當年的暑假，當其時電視台播放《Beyond 放暑假》音樂節目，我就開始接觸他們呢！

L：當年應該是 1991 年，那時候你夾 Band 了沒有？

S：尚未夾 Band 的。

L：那麼有沒有正在學習彈結他？

S：尚未學習任何樂器，當時我只是一名中學生，反而聽了不少歌曲，同時亦因為家人喜歡聽歌，開始聽廣東歌。80 年代和90 年代尾的也有不少歌曲，對我來說 Beyond 是香港第一隊去聽的樂隊，之後就開始聽其他的，例如太極樂隊、達明一派，但就是由 Beyond 開始的。

L：91 年來說，你是追回從前 Beyond 的歌曲來聽？

S：現在回想其實那時候是一個潮流來的，又會買 CD 來聽，1996 年也有去聽 Beyond 音樂會成為座上客，那次是第一次去睇 Beyond 的 Live，但就無緣睇到家駒了。

L：第一次接觸 Beyond 音樂的時候給予你什麼感受？譬如哪一首歌給你印象最深刻？

S：當年開始聽的應該是〈真的愛妳〉、〈喜歡

妳），是比較流行的那一批，那時候聽亦同步開始接觸結他，因為喜歡聽 Beyond 的歌，也有去聽歐西流行曲，適逢我爸爸的朋友是彈木結他的，導致那時候培養了興趣令我好想去彈。剛開始學習的時候也是學習一些二 Cycle 的歌，例如〈真的愛妳〉、〈喜歡妳〉，亦因為初次接觸了樂器之後，才懂得留意他們再舊些的歌曲如〈昔日舞曲〉，從而吸引我聽回他們從前的作品，亦開始去找一些有結他元素的音樂來聽，就是那時候開始接觸他們比較 Rock 的作品。我記得 Beyond 真的對我有好大啟發，尤其《繼續革命》那張專輯，我最記得因為〈海闊天空〉的關係，我走去買《樂與怒》這張專輯，直到現在我仍然覺得這張專輯的錄音效果是最好的，《繼續革命》的〈早班火車〉我十分欣賞，在深入了解之後，也發覺他們的音樂作品有很多種類，也有很多曲風。

L：早前我訪問過 Seasons Lee，他也是喜歡〈早班火車〉，早排我訪問〈Nowhere Boys〉主音 Van，他也是喜歡〈早班火車〉，從中我發現原來有很多 Rock 友或者 Band 友都說極力推崇這首歌。

S：除此之外，〈遙望〉那張專輯的錄音效果是十分有趣的，聲音是十分吸引的，每首歌的 Intro 都做得十分出色，你會發覺〈遙望〉 Intro 有很多心思在其中。

L：你比較欣賞 Beyond 哪一位成員？

Sammy So（蘇浩才），
為香港流行搖滾樂隊 Kolor 的主音及節奏吉他手，妻子為香港歌手盧巧音。
Kolor 樂隊的名字取自英文 Color，即是色彩的意思，
Kolor 對於音樂的理解和一位畫家用不同的顏色，
描繪一幅圖畫去表達自己的思想和感覺一樣。

S：我最欣賞的當然是家駒，最欣賞也是最崇拜，可惜我並沒有親身接觸過他。

6.3

詩詞：一把好窩、好原始的聲音

人物專訪：詩詞（填詞人）：曾經獲得不少填詞獎項的詩詞，以專業角度分析同樣獲得填詞獎項的家駒作品〈光輝歲月〉，十分精彩，當中歌曲的很多謎團亦被解開。（訪問內容節錄於遠東廣播 Soooradio 的《Beyond 導賞團 II》）

L：Leslie　詩：詩詞

詩：我揀選了〈光輝歲月〉這首歌，當然是有很重大的意義，除了因為 1990 年家駒憑此曲，奪得 TVB 十大勁歌金曲最佳填詞獎之外，他填寫了一首很特別的歌詞，正是當年曼德拉出獄，家駒對此感受十分深刻，所以他就填寫了這首歌獻給曼德拉。歌詞

當中，他填寫得十分到肉，例如鐘聲響了歸家的訊號，就是說明他終於出獄了，可以回家了，當中包含著很多的唏噓，亦都有很多鬥爭在其中。家駒是將當年的事件寫得很明顯，很清楚，他用上很多具體的字眼，例如：黑色肌膚、疲倦雙眼、殘留的軀殼，就是表示因為他是黑人，為了黑人去抗爭，將成件事情很具體、很有顏色、很有畫面的字眼去表達這件事情。

詩：填詞界常常以家駒作為例子，因為他的特色，乃在填詞方面常常不押韻，於是乎在填詞班剛剛學習填詞的時候，我們也會訴說家駒也有不押韻的情況，但是家駒也奪得最佳填詞獎，所以就用這個例子去反問老師，是否一定要押韻？但是我們會這樣想，我們在填詞的時候都會逼自己在詞句當中要押韻，但無可否認，家駒是擁有一些獨特的條件，就是家駒擁有一把好窩、好原始的聲音。

L：好原始的聲音，到底是什麼聲音？

詩：即是你並不會覺得他的歌聲曾經修飾過，也不會用一些技巧去表達，也就是說，他直接用他的感受去唱出來！你並不會覺得他會一邊唱歌一邊思考，例如在某一高音部分要如何唱出來，所以我們就會形容這是一種原始的，用上了自己真實的聲音。於是乎就因為並不需要配合那種修飾，只需要好直接去表達歌曲中的歌詞就可以了，如果用上很多限制或很商業的角度來看，就會說他這個位不押韻，那一個位又如何如何；那麼那時候他

詩詞（陳詩敏），香港填詞人，
畢業於香港大學。代表作鄭秀文〈我們都是這樣長大的〉，
憑此曲奪得 2019 年 CASH 金帆音樂獎「最佳歌曲大獎」、
「最佳歌詞」獎，更獲得商業電台「叱咤樂壇至尊歌曲大獎」、
香港電台「第四十二屆十大中文金曲獎」第一位、
「全球華人至尊金曲」、新城電台「2019 年度勁爆播放指數歌曲獎」、
無綫電視「2020 年度勁歌金曲頒獎典禮勁歌金曲獎」等獎項。

並不會配合一些商業上的要求，但你會覺得他正正是因為無視這種規限，他反而走出一種十分強烈特色在其中，更加容易表達他很想講的信息是什麼！所以你可以逐樣仔細來看，他未必會符合我們的所有客觀要求，但當時所有人也知道，他未必可以配合到這些要求時，依然會給他奪得最佳填詞獎，這是因為他的而且確可以表達到大家關心的議題，以及一些很強烈的情感色彩，而一個經典就是這樣形成了！

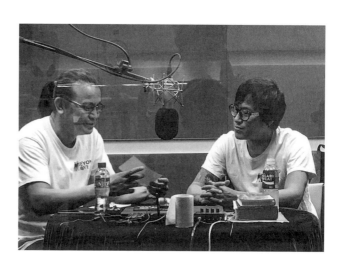

老占：鍥而不捨！就是為了一支 Ovation 12 線木結他

6.4

人物專訪：老占 Jimmy（資深音樂人）。老占和家駒都是有話直說的性情中人，他曾經為《Beyond Live 91》擔任家駒助手，對於 Beyond 對於家駒往事記憶猶新。（訪問內容節錄於遠東廣播 Soooradio 的《一聽 Beyond 一世 Beyond》）

L：Leslie　J：老占 Jimmy

L：Beyond 四子之中，你最欣賞哪一位？

J：當然是家駒啦，因為〈昔日舞曲〉Solo 的緣故，再加上 Beyond

第一個認識的就是家駒。當年我在某間琴行打工，有一天家駒進來找我買木結他，那時候開始認識他，覺得他是一位十分平民化的樂手，不是那些大明星、大牌那一種，即是你感覺正在與一位「屋邨友」（街坊）聊天一樣，而他總喜歡用老老粗粗的語氣去說話。

家駒：「呢，有冇嗰種咩結他呢？」

老占：「有呀有呀，攞畀你試試吖？」

家駒：「好呀，好呀！」

J：真的不像……因為當年在我們心目中 Beyond 已經是一支星級樂隊，或者可以叫做星級歌手，但感覺就是一個好街坊，好親切。

L：琴行裡的顧客認不認得他？

J：其實我在那間琴行返工的地區人口比較老化，有很多都是 Uncle Untie 公公婆婆，而我有位同事大我好多年，年紀亦大過家駒，他會留意香港樂壇，所以他會認得家駒，又好冷靜，當我見到家駒的時候，我亦都好冷靜，但內心就十分興奮。當時我會暗地說：「嘩～家駒呀～家駒呀～」但我真的估不到他會過來這裡，因為他們買樂器通常會在九龍區，而當其時我返工的琴行是在灣仔，所以我都覺得好愕然，心諗為何會過來灣仔？因當其時尖沙咀是有幾間比較大規模的琴行呢！然後，家駒就找我，買了一支

結他 Ovation 12線。當中發生一段小插曲，我已經在其他網站分享過，他過來想買12線木結他。

老占：「你有什麼要求？」

家駒：「最重要是好彈，還有我想要 Ovation。」

為何要 Ovation？因為他安排出 Show 用，以及錄音用的。又要好聲，又要好彈，我馬上想起12線又要好彈的是比較難找得到，因為一般12線按下去的位置比較高，而且會按得好辛苦，但剛巧灣仔這間分店，就有一支超級好好彈的12線 Ovation，那他一彈上手之後就輕嘆一聲：「嘩……捧呀，我就是要想找這一種！」

我最記得他試彈這支結他的第一首歌，我

覺得，相信不少人去試彈結他，你就會馬上試彈一首他最鍾意的歌，而他就彈了一首 Pink Floyd〈Wish You Will Here〉的前奏。

老占：「嘩！這首歌我都好鍾意！」

家駒：「真的嗎？這首歌我都好鍾意呀！」

然後，大家就開始聊天，繼而家駒就打開了心扉。

家駒：「其實我買這支結他，是為了編寫一首歌，我就是一定要買12線的，我掃住 chord『侵…侵…侵…侵…侵』我彈俾你聽下。」

他就開始彈奏（〈不再猶豫〉前奏）……

老占：「咦，這是一首輕快歌？」

家駒：「對呀，這是輕快歌來的！」

老占：「有了歌詞沒有？」

家駒：「尚未有啊！」

他就彈了一些Melody……

（〈不再猶豫〉頭一二三句）

老占：「嘩，Ok呀這首歌！」

家駒：「對呀，仍未填寫歌詞，不過應該就快完成，因為我想買這支結他來錄音。」

後來他有一些要求……

家駒：「喂，有沒有多一支呀？我想試多一支，如果那一支OK，我就會馬上買。」

老占：「我真得只有一支在這裡，如果你真的想要另外一支，我要打電話去尖沙咀分行調配過來，但是就不能夠即日發生，明天才可以」

家駒：「那麼好啦，那我等待另外一支啦！」

因為懂得彈奏樂器的人走進一間琴行，若睇

中一支結他，通常都會問還有幾多支相同型號的可供試彈，因為結他都有些靈性，每支都總有少少分別，尤其是木結他，跟著我也忠告過他。

老占：「其實好彈的12線是可遇不可求，你手上這一支其實那麼好彈，明天調配過來那一支，一定沒有這麼好彈。」

家駒：「不緊要，我等啦！明天我再過來一趟吧！」

老占：「不如你寫下電話號碼給我，若另外一支結他到埗，我就可以馬上致電給你。」

跟住他就寫下電話號碼，寫完之後我就望著他說。

老占：「咦！這就是蘇屋邨的電話號碼？」

家駒好愕然說：「吓，你怎會知道？」

老占：「因為你大約85-86年，曾在香港一本名叫結他雜誌刊登過分類小廣告：徵求鍵琴手，喜愛搖滾及古典音樂，男女不拘 有意請電 XXXXXX 黃家駒。」

老占：「你住蘇屋邨不害怕那些瘋狂 Fans 嗎？」

家駒：「其實越危險的地方就越安全，誰人會估得到，我會返去蘇屋邨居住呢？」

因為那時我知道他們推出了專輯之後已有一段時間，他們已搬出來住，而我和他交

朋友的年份是1990年。1990年他們在香港已經好紅，〈真的愛妳〉已經推出市面，1990年應該正在籌備《Deliberate 猶豫》這張專輯。他透露仍然住在蘇屋邨，我都笑一笑，越危險的地方果然就越安全，哈哈。

後來家駒就離開琴行了。離開之後不足十分鐘，有一位穿著西裝的外國人，外貌頗年輕的，步進琴行之後，和家駒同一個口吻，說：「我想問有沒有12線的木結他？要好彈的！」

L：這也太巧合了！

J：那時候我馬上想起，很想將這支他睇中的結他收藏起來，我真的說過這一支結他，是可

遇不可求的。但沒辦法，我只是琴行裡一個資歷最小的職員，琴行經理馬上拿出剛才家駒彈過的給這位外國人，他一試之後，好像頭顱上有一盞燈泡，「燈」一聲亮著了！跟住他馬上付款，他付款期間，我心想：「真的糟糕啊！」我想馬上致電家駒，但屈指一算，他應該尚未回家，那麼我遲些才致電給他。

老占：「你剛才睇中的結他，被一位外國人睇中並買走了！」

家駒：「什麼！那麼快？！」

老占：「那時我想制止，結果經理拿出來賣給他，但是他尚未拿走，結他仍然存放在琴行。」

188

家駒：「那麼不要緊，明天還有一支在尖沙咀調配過來的，到時我再試彈吧！」

到了第二天，由尖沙嘴調配過來的結他到達了，我馬上致電給他來試彈，試完之後，家駒馬上有感而發。

家駒：「是啊，相比之下這支結他沒有那麼好彈，按的位置又比較高，而結他聲亦不夠那支好。」

老占：「就是嘛！那支那麼好彈，我每一天都拿那支出來彈的。其實木結他越彈得多就會越開聲，所以為什麼舊的木結他，二手價都可以好貴，這是有原因的。就好像釀酒一樣，越存放得耐越好味。」

說回那支結他，外國人買了的結他，仍然存放在琴行裡，而質素相比之下真的相差太遠。我馬上向家駒提議，不如下次當那外國人再來琴行的時候，盡我的能力，用我有限的英文，跟他說這支結他我有朋友很想擁有，而琴行亦有另外一支，我可以賣便宜一些給他，當是用員工價來購買。當家駒離開琴行之後大約半小時，那外國人就到來想拿走那支結他，我就膽粗粗的問他，坦白說，其實當時我有些怯，因為當年我的英文真的不靈光，我趁這位外國人著結他，準備出門離開琴行之際，我直頭跑過去拍拍他的膊頭說：

「這支結他，其實我有一位朋友很想要，可不可以給我電話號碼？好讓我的朋友和你洽談，你可不可OK，我另外有一支真的可以計便宜一點給你。」

這外國人出奇地好快「哦」了一聲，真的給了我電話號碼。隔了一兩天之後，家駒又來琴

老占（麥文威 Jimmy），
香港音樂人，低音吉他手，
Beyond 生命接觸演唱會 1991 擔任主音黃家駒助手，
參與樂隊包括：
Anodize、汗、LMF、Paul Wong & The Postman、Josie & The Uni Boy。

行，我給他外國人的電話號碼。

老占：「嗱，你自己打電話給他。」

家駒：「我的英文也是不太靈光啊！」

老占：「那怎麼辦？」

（家駒想了一會兒）

家駒：「無問題！我找一位朋友致電給他！」

後來這位朋友致電給這外國人，盡心盡力，扭盡六壬，可能真的煩到他。「好啦好啦，怕了你啦，賣給你啦！」其實本身支結他售價12000元，以當年來說是貴價貨，因為美國製造。後來這位外國人還價18000元，代表家駒洽談的朋友無奈唯有答應，到最後這支Ovation Custom Legend 12 1759-5 結他終於拿到手！

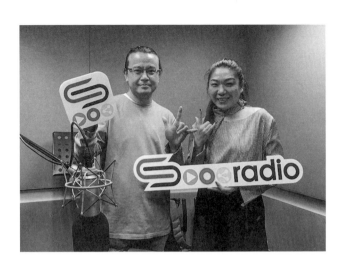

潘先麗：曾是擁有的浪漫

6.5

人物專訪：潘先麗 Kim Poon（前女友）。Kim 是當年最貼近家駒日常生活的人，他們相戀於微時，兩小無猜，卻充滿甜蜜及美好的回憶。（訪問內容節錄於遠東廣播 Soooradio 的《再聽 Beyond 都係 Beyond》）

L：Leslie　　K：Kim

L：你和黃家駒是如何邂逅的？是否音樂的緣故還是其他原因？

K：當年我是在健鋒傳音打工！大約 1985 年，Leslie Chan 打算簽一隊樂隊，他帶我去觀看 Beyond，到達的時候剛巧是綵排期間

的休息時間，第一眼放入眼簾的是他們身穿著長褸，當時他們是四人組合，遠仔尚未加入。由於工作關係，所以之後和家駒的接觸越來越多，見多幾次之後就在一起了。

L：嘗試回憶一件你們的浪漫史？

K：浪漫史？其實都……一直都很浪漫的，他是一個十分浪漫的人。然而當年是貧窮的浪漫，因為大家年紀尚小，當時他也剛剛開始玩音樂，所以財政上比較繃緊，我認識他的時候，他仍然擔任保險從業員，不過常常不返工，只是獲取最基本的底薪。我們相處幾個月之後，他也沒有擔任保險從業員，我們的浪漫史可以算是艱苦的，但很 Enjoy 的，例如在家中一起睇電視，往後多數在 Band 房看著他玩結他，對我來說是一個享受，也是一種浪漫。

K：有一次我和他每人手執一支木結他，前往清水灣哥爾夫球俱樂部，台下的顧客吃著自助餐，台上的我們負責唱歌彈結他，而且是唱流行曲！但他根本不懂得如何去唱，結果當晚由我去唱，他負責彈結他，兩口子當晚的收入有二百多元，當時來說可以食一餐豐富的晚宴了。

L：他在鏡頭／舞台前後最大分別是甚麼？

K：有一件事情，由始至終他並沒有分別的，就是他十分貪靚，台下的他也非常貪靚，基本上用風筒打理頭髮會吹足一小時。性格方

面，他是比較怕醜的，可能你們會覺得這是沒有可能的事吧，但他確實如此。由於我們非常投契，無話不說，他曾親口透露，每次站到台前都有少許驚慌，仍然覺得自己有怕醜的感覺。不說不知他跳舞十分出色，常常去 Disco 跳舞，我就看過了，相信家強他們亦都看過。

L：〈曾是擁有〉背後有一個故事？

K：相信大家都清楚，家駒有一位來自北京的朋友阿 Mike，有一天托他將一盒《Beyond IV》錄音帶拿給我，告訴我這是家駒特登送給我的，我要聽那一首歌，特別告訴我要聽 A 面某首歌，說這是家駒寫給我的。我一聽之下，第一個反應是氣死我，之後馬上哭個不停，因歌詞中提及的兩位女性朋友，我正是其中的一位，是他愧疚對不起的那個。但這一首歌，千萬不要胡亂唱給女朋友聽，因為這並不是一首情歌那麼簡單。

潘先麗，Beyond 黃家駒前女友，
曾經與家駒、家強及好友組成 Unknown 樂隊，
參加嘉士伯流行音樂節，
亦受家駒影響自組樂隊 Outsider。
家駒曾憑歌寄意，
以一曲收錄在《Beyond IV》〈曾是擁有〉
來紀念他們的愛情故事。

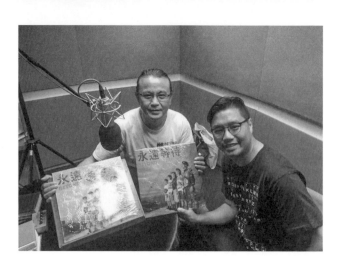

劉偉恒：Beyond 推動寫作靈感

6.6

人物專訪：劉偉恒（電影導演／電台節目主持人）‧中四那年一次作文比賽，因 Beyond 的〈最後的對話〉助攻了劉偉恒對寫作的動力。或許這就是命中註定他往後從事文字創作這一行，全靠 Beyond 無型的加持。（訪問內容節錄於遠東廣播 Soooradio 的《1 聽 Beyond 1 世 Beyond》）

L：Leslie　　恒：劉偉恒

恒：當我在中學四年級的時候，BEYOND 應該正推出《BEYOND IV》，即是〈真的愛妳〉那張專輯，我是極之鍾意當中的〈爆裂都市〉和〈午夜迷牆〉。當年發生了一件事情，對我來說是影響深遠。

話說當年小弟正在修讀理科，正準備迎戰會考，撫心自問自己的成績並不出眾。

L（一面疑惑）：讀理科？

恒：明顯選錯科目，哈哈！由於成績自覺仍未如理想，老師也苦口婆心叮囑，若果仍然不用功讀書，會考成績必定全軍覆沒！當年記得就讀中學四年級，不記得是從報章還是海報，看到刊登了一個活動：青年文學獎，公佈了給大家報名參加。由於我真的十分喜歡文字創作，我馬上查看內容，發覺有一項是小說組，馬上歡呼起來！考慮片刻，決定參加。讓我回想一下，應該當時是中學四年級下學期，那些主流老師，普遍勸我不要參加，並鼓勵我繼續努力讀書。因為寫小說，

我一寫就寫了三個月，就算在上課的時候，就在枱底用原稿紙一邊上堂一邊寫，足足寫到 100 頁，也就是小說總共寫了 40000 多字，至於故事的名稱叫甚麼？就是〈最後的對話〉。

L：嘩……

恒：就是《BEYOND IV》最後一首歌，大家不妨留意，這首歌是很有趣的，他的前半部只有兩段，而最後部分是 Solo 純演奏，當時並不清楚這首歌的創作意念是什麼，但我就是憑著當中一句歌詞就去想像：「留在蓋著妳的軟土，無奈這段對話，隱進煙霧裡。」當時我就是這樣想，應該是有一位女孩子離世的一個愛情故事。

還有一句歌詞讓我哼給你們聽：「也曾懷念當天深夜抱緊妳，也曾明白此刻相聚沒永久」，而我就是憑著這十個八個的歌詞，就創作了一整個愛情故事出來，撰寫了一個〈最後的對話〉的故事出來，足足寫了三個月！之後用了大約一至兩個月去修改，也邀請了我的中文老師幫我修改一些不通順句子及錯字。

我拿著這個故事去參加第十九屆青年文學獎，好感恩，當年是我第一次參加這類型比賽，奪得了冠軍。所以後來當我有一次和阿Paul黃貫中傾偈，我就對他說：「阿Paul！其實我真的很多謝你，我能夠在今時今日可以從事文字創作，真的很多謝你們當年的這一首歌！」

所以你說Beyond對我的影響是否真的十分大？若果沒有〈最後的對話〉這個故事，我就不會去參加中文比賽，就算參加也未必勝出。

亦因為〈最後的對話〉這個故事，我在三藩市讀書的時候，也參與了當地的電台廣播，人生撰寫的第一個廣播劇，就是〈最後的對話〉這個故事了，我就是將原本的小說模式改為廣播劇模式，那時並決定用Beyond這首〈最後的對話〉作為廣播劇的主題曲。

當然Beyond並不知曉，因為當年我是在海外的電台工作，但對我來說，現在回望過去，已經

劉偉恒（Benny Lau），別名「恒隊長」，
香港導演和編劇，現任香港電台節目主持，在商台任職時期曾推廣韓國文化，
有「韓流第一人」之稱。2015 年首次執導電影《王家欣》，
以及《某日某月》、《焚身》、《你的世界如果沒有我》，
2022 年執導 ViuTV 電視劇《反起跑線聯盟》。

有廿幾三十年，對我的影響真的很深遠。

L：不單止影響你的學業，也影響你將來發展的事業呢！

恒：總之我一定是 Beyond 鐵粉來的，哈哈哈！

後記

主持超過 200 集
Beyond 音樂節目的感受

7.1

當對方知道我主持了超過 200 集，有關 Beyond 的音樂作為節目內容之後，很多都目定口呆，在此衷心多謝遠東廣播 Soooradio，如果沒有你們的支持，以及製作團隊在背後 Backup，根本難成其事。亦衷心感激 Soooradio 前台長，資深傳媒人麥之華，你的循循善誘，以及大開綠燈，我才可以藉著這個節目，以生命影響生命。

回想製作第 100 集的時候，已經知道可以無了期製作下去，相信大家一定認同，Beyond 音樂的生命力一直與時並進，仍然為我們發聲。當我們失意的時候，仍然安慰著我們；當我們需要力量的時

你向這個社會需要一些東西的時候，第一個步驟，你先問你自己給了些什麼給這個社會，我給了音樂！

家駒

候，仍然充當生命上的夥伴，和我們一起並肩同行披荊斬棘。

如果你問我，主持了超過 200 集有何感想？我老老實實告訴你，除了值得感恩，並沒有什麼特別感覺，Beyond 就像你呼吸空氣一樣已經習慣了，無論你站立、坐下、向前行，抑或睡覺的時候，也永遠陪伴在一起。

不如約定大家，當製作到第 1000 集的時候，相約大家舉辦慶功宴之餘，一起懷念曾經有位三十出頭的年輕人，以一種「與其詛咒黑暗，不如燃燒自己」的方式，來照亮我們每一位的心扉。

家駒不是一根短暫的蠟燭

7.2

我，從來沒有忘記家駒。

雖然身邊很多朋友不明白，為何我到現在依然那麼喜歡聽Beyond，更不明白「BEYOND‧超越」的內在深層意思。其實，是他們走寶才對呢！

從小我和家駒一樣，都是在公共屋邨長大，鄰居絕大部份也是低下階層，手停口停，與兒時玩伴分享理想？歌頌和平與愛？只會被人笑到面到黃。所以到了長大後，所面對的掙扎與被迫又怎會有誰共鳴？因此，我喜歡聽家駒的歌，因他徹底唱出了，我那深層的感受和複雜的心聲。

除了在18年前，我站在香港殯儀館對出的行人天橋上送別家駒

外，18年來，我從未去過將軍澳探望家駒，因為我總覺得悼念家駒

的方式，可以選擇去聽他所創作的歌曲，又或者學習其「超越」自

我的精神。譬如早陣子我突破了自我，帶領主內同事頭一趟探訪老

人院。久而久之，漸漸我就覺得家駒從沒離開過大家，而只是暫時

有遠行，因此暫時沒法推出新作吧了！所以尤其是早前家強推出

〈他的結他〉等5首家駒的「新作」，這種感覺更濃烈。

而在早前在聽家駒的歌的時候，忽然領悟到，人在成長過程

中，經歷多了，同一件事情，感受也會和以前的有所不同；所以同

一首 Beyond 的歌曲，在不同的時間和環境裡重聽，感受和領略更

加會有所不同。對我來說，家駒一定不會回來，只因家駒『從來沒

有離開過大家』，家駒已經將他自己，親手植入喜愛他的歌迷心

中，直到永永遠遠。

而這些年來，我有儲 Beyond CD 的習慣，我想已有幾百張吧，

雖然儲齊 Beyond 專輯固然是最好，然而尚未儲齊亦不代表什麼，最重要是從「家駒音樂精神」裡找到什麼、得到什麼、用到什麼。

我在家駒身上學到什麼？就是：「我只有一件事，就是忘記背後，努力面前的，向著標竿直跑。」由於家駒的曲與詞，創作得實在太好，而他的歌在多年後的今天，又真的可以做到與時並進，所以據我所知，現時真的有很多十來廿歲的年青人，也漸漸前仆後繼，成為家駒的粉絲。

家駒的人生，不是一根短暫的蠟燭，而是一根耀眼的火炬。Beyond 粉絲得以暫時舉著這把火，但願能讓火光燃燒得明亮燦爛，然後再傳遞給未來的世代！

人生總會結束，愛家駒，從來沒有終點。

寫於 2011 年 6 月 26 日

做人最重要真。好奇怪，有些藝人能夠裝出
笑臉，明明不是很熟的，見面時卻互相擁抱
扮親熱，為什麼？我卻不願意做木偶，對人
強顏歡笑，音樂人只需做好音樂。

家駒

BEYOND LOVE

Beyond Love

2086年《再見理想》面世100年

7.3

一隊本地樂隊所創作的音樂，可以40年歷久常新。一位本地音樂人離世30年，我們仍然聽著他的歌。

這絕非巧合。

除了黃家駒高瞻遠日的音樂策略，除了Beyond鮮明的不死音樂精神，還有我們這些打不死的忠心樂迷，一直緊守崗位，從未缺席。Beyond的音樂尚未完結，Beyond的生命力仍然強勁，從沒有停下來的跡象。可以預見，仍有不少年青人加入歌迷行列，仍有不少將來才出世的歌迷，正在磨拳擦掌準備加入。

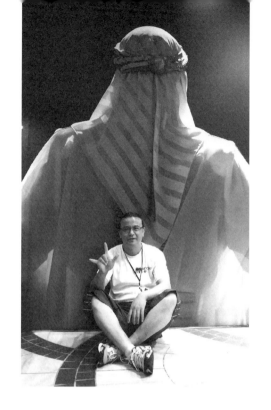

我曾舉辦過不少家駒紀念音樂會，熱切期盼 2086 年在香港紅磡體育館舉辦 Beyond 第一盒專輯《再見理想》卡式帶面世一百週年紀念，到了那時候如果我已經沒法出席，記得預留第一排的座位給我。

‡‡謹將此書獻給天上的母親，真的愛妳

寫於 2023 年 3 月 15 日

（全書完）

火柴頭工作室
MATCH MEDIA Ltd.

匯聚光芒，燃點夢想！

《Beyond The Dream－永遠高唱我歌·家駒30》

系　　列：人物傳記

作　　者：Leslie Lee

出 版 人：Raymond

責任編輯：歐陽有男

封面設計：Hinggo

封面插圖：Man Tsang(mantsang.ink@gmail.com)

內文設計：Hinggo@BasicDesign

出　　版：火柴頭工作室有限公司 Match Media Ltd.

電　　郵：info@matchmediahk.com

發　　行：泛華發行代理有限公司
　　　　　九龍將軍澳工業邨駿昌街 7 號 2 樓

承　　印：新藝域印刷製作有限公司
　　　　　香港柴灣吉勝街 45 號勝景工業大廈 4 字樓 A 室

出版日期：2023 年 6 月初版
　　　　　2023 年 7 月第二版

定　　價：HK$138、NT$600

國際書號：978-988-76941-1-3

建議上架：人物傳記 / 潮流文化

* 作者及出版社已盡力確保本書所載內容及資料正確，但當中牽涉到作者之觀點、意見及所提供的資料，均只可作為參考，若因此引致任何損失，作者及本出版社一概不負責。

火柴頭工作室
MATCH MEDIA Ltd.